■ 暢銷普及版 ■

設計摺學

Structural Packaging
Design Your Own Boxes And 3D Forms

立體包裝

從完美展開圖到絕妙包裝盒……
設計師不可不知的立體結構生成術

著＝保羅‧傑克森 Paul Jackson
譯＝李弘善

**免費下載**

全作品展開圖 PDF（掃描或輸入網址）

cubepress.com.tw/Mkt/structural-packaging/
materials.zip

過去二十多年來，關於包裝的書籍一直以穩定的速度問世，提供許多讓設計師照抄的摺疊範例，也就是大量的「展開圖」，能廣泛應用於箱子、盒子或文件盒等等。如果設計師遇到摺疊方面的問題、需要快速的解答，這樣的書籍當然很便利。至於如何去設計這些包裝盒，這些書倒是隻字未提；意思就是，動腦的事最好留給真正的包裝達人。

這樣的觀念，我不能苟同！

在 1980 年代，我發展出一套簡單的方法，用來設計能做出堅固成品的一件式展開圖，並且可以變化出各種立體造型。這套系統非常實用，能讓設計師從基本的結構去發想包裝盒的形式。

這套包裝設計的方法，如今已經一再成為英國或海外設計學院的上課教材。我親眼看到許多毫無包裝設計底子的學生，在學習這套系統之後，創造出令人振奮的美麗作品。

有些學生更是抱走了國際包裝競賽的獎項。不單如此，這套系統也被傳授給專業設計師，他們皆因此更上層樓，發展出全新的包裝設計。

本書就是要教給您這套方法。

話說回來，本書的用意也不只是激發包裝的創新而已。我自己也經常運用這套方法，去執行各式各樣的專案計畫。這個方法的應用層面既多且廣，從商品展售架、展覽系統、廣告郵件、數學課教具、大型雕塑、3D 卡片等等。基本上，這套方法的主要目的是讓讀者學習去分析包裝設計的結構，但是若徹底理解之後，也能將同樣的方法運用在任何立體物件的設計上。

這樣說來，對包裝有興趣的讀者，本書當然是首選；然而，只要對立體結構或造型創作有興趣的人，包括產品設計師、建築師、工程師或任何和造型相關的工作者，也能從中獲益。

# 01 :

## 開始動手之前

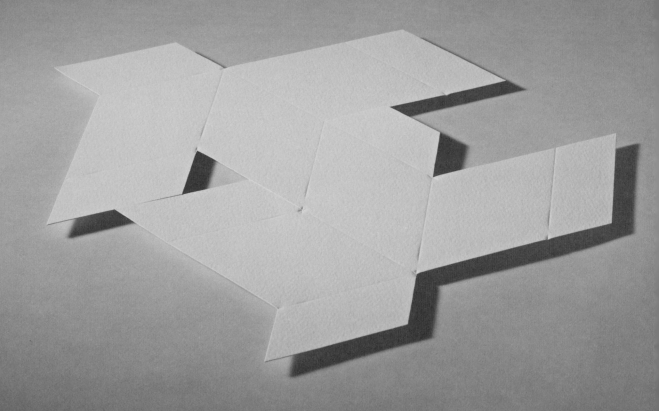

## 1.1　　本書使用指南

本書以 step-by-step 的逐步解說方式,呈現包裝盒與其他密閉立體
造型的設計過程。強烈建議讀者,一定要照順序閱讀,從書的開頭讀
到最後。隨興前後翻閱,或是這邊瞧瞧那邊看看、任意挑選圖片瞄一
瞄,恐怕無法從本書汲取足夠的設計要領,更無法得到顯著且持久的
回饋。如果你能按部就班閱讀、操作,本書就能讓你運用學到的知
識,創造出自己的作品。

第二章「設計理想的展開圖」是本書的核心,往後的章節將以第
二章的方法為基礎,示範實際運用的例子。最後一章特別收錄德
國施瓦本格明德(Schwabish Gmung)設計學院(Hochschule fur
Gestaltung)學生的包裝設計作品,他們就是以本書的包裝盒設計方
法進行創作。只要逐步閱讀,就能掌握展開圖的設計訣竅,產出品質
與創意兼具的作品。

我強烈建議讀者,暫時抗拒創作的慾望吧!請敞開心胸學習,最後一
定能以個人創意展現所學。

## 1.2　切割與摺疊

### 1.2.1 切割

要親手切割卡紙，高品質的美工刀是重要的工具，有解剖刀就更棒了。避免使用廉價美工刀，那樣的刀具既不穩定又危險。結構堅實且厚重的刀具，不但較穩定，也更安全。只需要同樣的價錢，就可以買到細柄的金屬解剖刀，外加替換用的刀片。與美工刀相較起來，解剖刀切割卡紙時操控性更佳，更能割出精準的線條。不論選用怎樣的刀具，定期更換刀片是絕不可省的。

除了刀具之外，金屬材質的尺等有著筆直邊緣的工具，能確保割出俐落的直線。其實透明的塑膠尺也可以接受，而且切割時能讓你看清尺下的線條。若要割短線，15 公分的尺就夠了。一般來說，切割時要把尺壓在圖上，而刀在圖案外側，這樣就算刀片滑掉，也只會割到圖案周圍空白的部分，而不會影響到成品。

如果切割時用整疊厚卡紙或木材來墊，沒多久它們的表面就會傷痕累累，這會直接影響割線的筆直程度，因此還是建議使用自合式切割墊（self-healing cutting mat）。切割墊越大越好，好好愛惜的話，可以使用十年以上。

手持解剖刀的標準割紙姿勢。不持刀的手務必放在另一手的上方，以免發生危險。

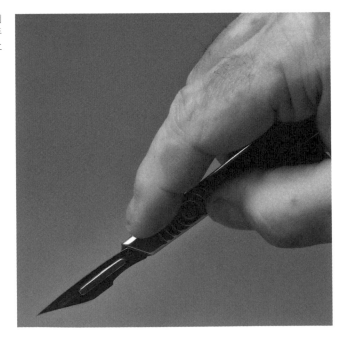

### 1.2.2 摺疊

切割和摺疊比較起來，前者做起來比較爽快。要壓摺線時，不管你用哪種方式，就是不能將紙割穿，要以施壓的方式壓出摺線。壓線的工具，要用專門物件或是臨時的替代品，就看個人的選擇或習慣了。

裝訂書本的工匠會用一種特製的摺疊工具，叫作「摺紙棒」（bone folders）。用摺紙棒來壓線相當理想，不過摺紙棒因為本身厚度的關係，總會離開尺緣約 1、2 公釐。萬一你要求的精確度很高，摺紙棒顯然不盡理想。

墨水用完的原子筆，倒是不錯的替代工具。原子筆的筆尖，可以壓出銳利的摺線，不過使用起來還是與尺緣有點距離。我還見過別人使用剪刀的尖端、餐刀、指甲、或是修指甲的銼刀。

我自己則偏愛把解剖刀或是刀片翻轉過來用（請參考下圖）。這樣能夠壓出俐落的連續線條，而且壓線時，刀片可以緊緊貼著尺緣。

善用解剖刀或美工刀片，就能壓出完美的摺線。把刀片轉個方向來使用，就不會割穿卡紙。

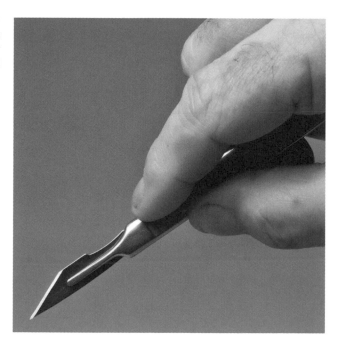

## 1.3 善用軟體

我教設計的時候,都要求學生親手繪製展開圖——因為電腦軟體不實
用。我們的工具包括鉛筆、尺、量角器、圓規、三角板,當然還有橡
皮擦。說真的,徒手操作絕對是最佳方式。

不過話說回來,如何以手工繪製精準的正方形、平行線、多邊形等圖
形,或是測量角度,在目前的學校甚至是設計學院,鮮有教師傳授這
些基本技巧。我常花大把工夫解釋基本的工業製圖技巧(technical
drawing)。然而本書的篇幅無法完整教授製圖,如果讀者有心要學
習,不妨另尋管道。

比較符合現代設計師的做法是,先運用本書的設計方法,在紙上設計
出展開圖的原型,然後再用軟體重新繪出精確完稿。

若要繪製展開圖,有許多好用的 CAD 軟體可供選擇,有些功能基本的
軟體,可以免費下載。讀者也可以運用平面設計軟體來繪圖,不過繪
製幾何圖形要花點心思。基本上來說,只要能夠畫出二維幾何圖形的
軟體就堪稱適用。如果你對於 CAD 或平面設計軟體已經上手,就可以
善加運用以產出精確的展開圖。如果你這方面的知識不足,可免費下
載的 CAD 軟體將是上手的好開始。萬一還是無法接受軟體,靠著價廉
的幾何繪圖工具(第一段介紹的),還有萬能的雙手,同樣可以解決
任何問題。

## 1.4 選擇卡紙

本書的所有範例，都由 250gsm（約為 237 磅）卡紙做成。如果你想邊看書邊跟著實際操作，或想另行創作草圖，這樣磅數的紙張值得推薦。如果最後成品要以較厚的紙張甚至以瓦楞板製成，還是可以用 250gsm 的紙先製作原型（prototype），之後再以更厚的材料來做成品。試試雪面銅西卡（coated matt card），避免亮面銅西卡（coated glass card）。相較之下，前者較好摺疊，摩擦力較大，容易彼此嵌合，也容易在上面繪圖。但是要讓觀眾對你的作品印象深刻，雪白光亮總比灰白樸實更吸引目光。

如果你的目標只是滿足個人計畫，或是低產能的手工創作，當然可以選擇任何卡紙。萬一目標是量產的話，有必要請教專業的包裝設計專家，討論出理想的紙質。如有這方面的需求，請參考 124 頁的「如何量產包裝盒？」一節。

雖然本書的創作材料都是卡紙，但是成品可以運用的材質多樣，包括一般塑膠甚至是聚丙烯（polypropylene）。聚丙烯的用途廣泛，做出來的成品又能讓人耳目一新，特別是半透明或透明的材料更是如此。

## 1.5 名詞集

包裝設計和其他的專業活動一樣，也有許多術語，大部分的術語都有
跡可循、不喻自明。翻閱本書的時候，若是碰到看不懂的名稱，請翻
回本頁參考。

### 1.5.3 輔助線

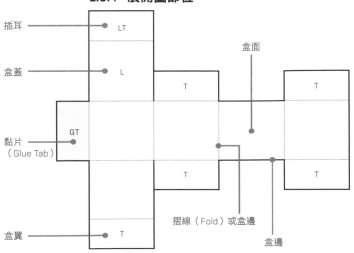

### 1.5.1 盒子部位

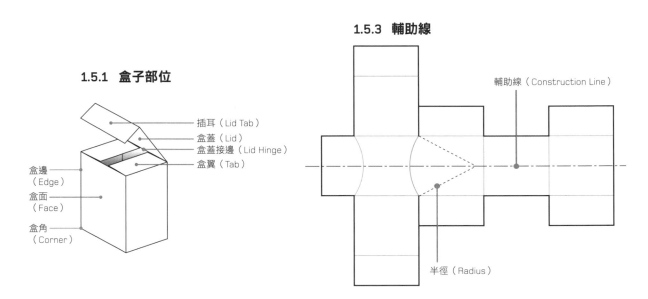

### 1.5.2 摺線

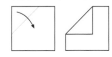

### 1.5.4 展開圖部位

### 1.5.5 多邊形

所謂的多邊形，就是由三個以上的邊所包圍起來的平面圖形。不管哪種包裝設計，一定都由多邊形排列組成。有些多邊形，特別是三邊形或四邊形，邊長差一點，形狀就差很多。掌握多邊形的名稱並且清楚其間的差異，不但讓你更了解書中內容，也讓你的設計之路更加順遂。

**正三角形**
（3 條邊皆等長）

**等腰三角形**
（其中 2 條邊等長）

**鈍角（或銳角）三角形**
（3 個內角不相等、3 條邊皆不等長）

**直角三角形**
（有 1 個內角是直角）

**正方形**
（所有內角相等、所有邊等長的四邊形）

**長方形**
（所有內角相等、對邊等長的四邊形）

**菱形**
（對角相等、所有邊等長的四邊形）

**平行四邊形**
（對角相等、對邊等長的四邊形）

**梯形**
（只有一對邊平行、對角相加是 180 度的四邊形）

**正五邊形**
（所有內角相等、所有邊等長的五邊形）

**正六邊形**
（所有內角相等、所有邊等長的六邊形）

**正八邊形**
（所有內角相等、所有邊等長的八邊形）

# 02 :
## 設計理想的展開圖

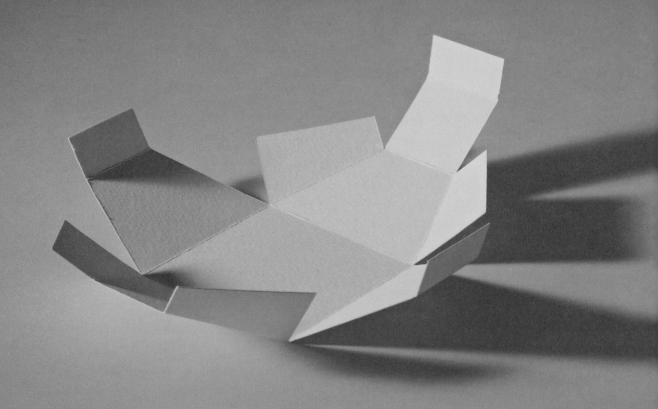

## 前言

本章是整個包裝盒設計方法的核心。我們將介紹如何設計結構堅固、
一紙呵成、彼此嵌合的展開圖，並將其組裝成為各種造型的多面體
（多面體就是以多個平面所組成的立體造型）。

本章介紹的設計方法，強調精準踏實、一絲不苟，請以不容誤差、近
乎苛求的態度來學習——至少在設計之初必須如此。假以時日，等你
已經熟悉這套方法，就可以斟酌省略這個、跳過那個，但在學習的起
點必須按部就班。

花些時間研讀本章，絕對會有收穫的，下越多工夫，設計的時候會越
有領悟。你的設計不但將更有創意，也會更實用。在起步之初，就算
是一點點的省略輕忽，都會讓往後的設計實力打折扣。有些時候，創
意源自無拘無束的發想；但是有些時候，紮實的學習有利於後續的應
用，也才能引發好的創意。包裝設計肯定是後者。

所以呢，請慢工出細活的讀完這章，若有閒暇則動手操作範例。往後
的章節都會根據本章的原則來進行，如此一來，就算是結構再複雜的
造型，你都能畫得出展開圖。

**步驟 1：**

**畫出草圖並製作粗略立體模型，決定包裝樣式，這是創意的第一步！**

萬事起頭難。如果你無法將設計的想法具體化，就算有能力做出再完美的展開圖，都不會有好的成品。盡可能花功夫畫草圖、製作簡易立體模型，並與同好討論想法與結果。這樣一來，你才會對自己的設計有信心，也才能開始更進一步、設計展開圖結構的步驟。

如果你還在構想階段，本書也可以是靈感的泉源。特別是本書最後的章節，收錄許多有趣的包裝設計。這些設計或許無法百分之百滿足你的需求，卻可以根據本章所述的設計方法加以修正或結合，讓你產出原創的作品。

對於自己的包裝設計草圖（可能是盒子、文件盒、碗、展示架、雕塑等等），如果尚未有十足的信心，請不要進入步驟2。

請記住，本書不會告訴你應該設計什麼，而是教你如何實現你的設計。

2.    設計理想的
       展開圖
2.2   **步驟2**

**步驟2：**

**用卡紙裁出一張張單獨的盒面，再組合起來，就成了設計的原形。用紙膠帶把盒面組裝起來，此時不要在意展開圖的構成，也先不需要考慮盒翼或插耳。**

用一張張的卡紙，小心割出盒子的各個盒面。你可以利用幾何作圖工具，也可以藉助 CAD 或平面設計軟體印出盒面。如果還不確定包裝設計的規格，這個步驟能夠協助你修正——到完稿之前，規格總會一改再改的。

用紙膠帶固定每條相鄰的邊，把所有盒面精確的組裝起來（低黏性、米色的紙質膠帶，可從文具店或美術用品店取得）。避免使用透明膠帶，因為之後我們要在膠帶上面做記號。練習使用紙膠帶，做出精美、穩固的設計原形。

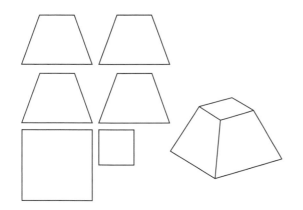

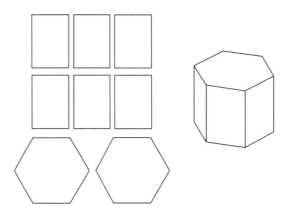

**範例 1.**
4 個梯形加 2 個正方形，就成了截去頂端
的四角錐。梯形的上底，就是小正方形的
邊長。梯形的下底，就是大正方形的邊長。梯形的高和斜度並不重要，但是如要
把這個範例當成練習，不妨模仿上圖梯形
的比例。

**範例 2.**
6 個長方形和 2 個六邊形，產出六角柱。
長方形的長並不重要，重點是長方形的短
邊就是六邊形的邊長。

**步驟3：**

**在相鄰的兩邊標上同樣的數字。**

用同樣的數字標示相鄰的盒面，這樣就算整個拆了，還是可以拼回去。更重要的是，這組數字能讓你正確安排盒翼的位置。

數字可以寫大一些並位於盒邊中央，這樣才一目瞭然。數字的順序該如何安排，並沒有一定的邏輯，從哪條邊開始標都可以，只要確定每條邊都有標到。

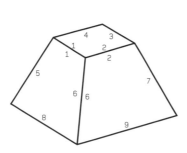

範例1.

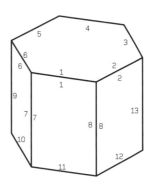

範例2.

**步驟 4：**

**如果包裝盒需要蓋子，裁開就好。**

你的成品可以成為各種功能的立體造型，也有可能不是要用來收納。
如果不是要做成盒子，就不需要盒蓋，可以跳過步驟 4。如果你的作品
需要盒蓋，盒蓋的形狀和位置，應該在步驟 1 結束時就已經出現了。

請用鋒利的刀具，把盒蓋部分的紙膠帶裁開，留下盒蓋接邊。請切開
膠帶而不要用撕的，否則標上的數字就被撕掉了。

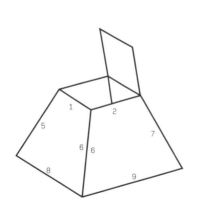

**範例 1.**
用小的正方形當盒蓋似乎是理想的選
擇，不過若以大的正方形當盒蓋，取用
內部的東西比較方便。

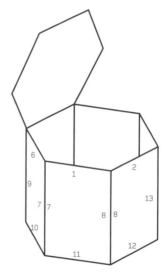

**範例 2.**
以六邊形當盒蓋，看似理所當然，若以
長方形當盒蓋，也是趣味盎然。

**步驟5：**

**利用紙膠帶，把插耳貼在盒蓋接邊的相對邊。如果沒有相對邊，挑選另一條邊來黏。一開始，插耳要先做成長方形。**

插耳是展開圖中很重要的部分，插耳的位置會決定其他盒翼的位置。

我們常傾向把插耳做得剛剛好，不過太大的插耳可以修窄，太小的插耳要加大就不好看了。利用紙膠帶把插耳整個貼牢。

如果插耳要塞進的盒面，呈現漸漸變窄的樣式，插耳的角就要小於90度，「除錯」一章（請參考30頁）協助你如何解決這個問題。不管包裝的設計為何，插耳與盒蓋連接的那邊，不可能會有大於90度的角，這樣無法順利將插耳塞進或抽出。

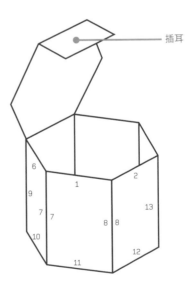

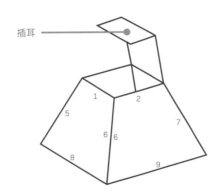

**範例 1.**
插耳在盒蓋上的傳統位置。

**範例 2.**
把插耳安排在盒蓋接邊的相對邊，所以這個盒蓋會有左右各2條沒有盒翼的邊。

**步驟 6：**

**把最短的盒邊裁開。**

拿起包裝盒，仔細端詳，想想最短的盒邊在哪。最短的盒邊可能只有
1、2 條，也可能有好多條。

盡可能裁開最短的盒邊，但是不要把任何一個盒面的每個邊都割斷
了。要開始決定裁開哪些邊，可以先試著找出一個邏輯，例如從上到
下或從左到右。

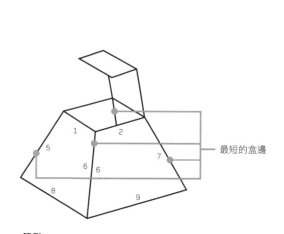

**範例 1.**
這個造型中最短的盒邊，是梯形的腰。

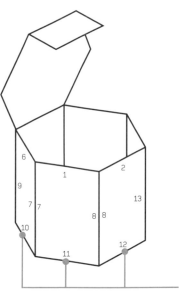

**範例 2.**
6 條最短的盒邊當中，裁開其中 5 條，
第 6 條不割。不割的盒邊應該在盒蓋
接邊的正下方，這樣才能在展開後，2
個六邊形在相對的位置。

**步驟7：**

**裁開剩下的盒邊，直到盒子能夠完全展開。仍是從最短的邊裁起，再裁次短的邊。**

這個步驟相當重要，你的設計從此由立體轉變成平面。如果裁錯了，就把展開圖再組回去、用紙膠帶貼合，然後再次裁開。只要參考膠帶上的數字，就可以復原成原來的模樣。

如果你的包裝盒有許多盒面，那麼變成平面展開圖就有許多種。若一定得先裁開短邊（步驟6）然後依序輪到長邊，展開圖的樣式會受限。展開圖的樣式林林總總，其實也沒有所謂最完美的展開圖。同一個成品可以畫出不同展開圖，每種可能都各有優缺點。

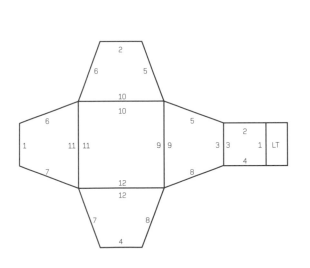

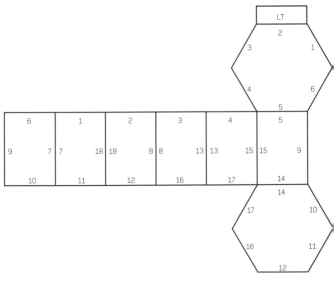

**範例1.**
這是截去頂端的角錐展開圖，看起來沒有什麼特殊變化。

**範例2.**
2個六邊形，可以擺在長方形陣列的許多位置。不管怎麼擺放，其實都沒有優劣之分。不過上圖的範例中，9號邊和對面的9號邊接合，此處也正好是盒蓋連結長方形的地方。這樣的好處是：如果盒子上有圖案（很可能會遇到這個狀況），腰間的圖案將不會從中間斷開。

**步驟 8：**

**在插耳與盒面連接的邊，加上一個字母 T。**

這個步驟很簡單，在插耳和與其相連的盒邊上，在數字旁再加上個 T
作為標記。

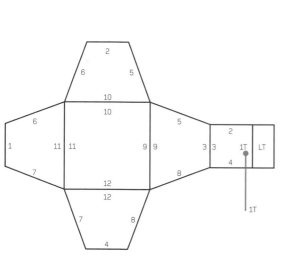

範例 1.

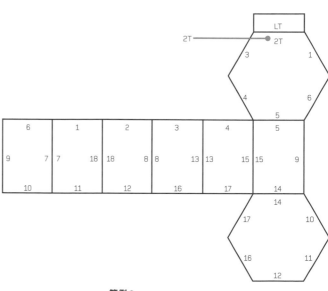

範例 2.

**步驟9：**

**在展開圖的整個外緣標記 T 與 X，就可以接著加上盒翼。方法是，從上個步驟標示好的 T 出發，依序在盒邊標 X，然後 T、X……如此交錯，直到展開圖的邊緣都標記了 T 或 X。沿著展開圖邊緣，根據已有的記號逐邊標記。**

插耳與盒面連接的邊已標記了 T，鄰近的盒邊請標記 X，接著鄰近的盒邊再標記 T，然後標記 X，以此類推。展開圖的邊緣就標記為 T-X-T-X-T-X 的順序，數字旁邊跟著字母，盒邊上的標記就變成 4T 或 7X。如果標記正確，最後一條盒邊應該標 X，與步驟 8 標 T 的盒蓋正好相鄰。如此一來，標記的順序就沒有開始與結尾的區別。任何一種展開圖款式，不管多獨特或多複雜，盒邊的數目都一定是偶數，因此這套標記法都適用。

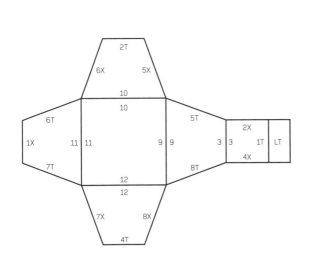

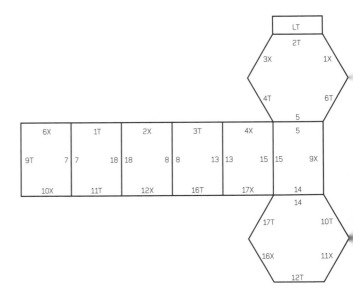

**範例 1. 與範例 2.**

T-X 命名原則如上圖所示，如在步驟 4 和步驟 6 的過程中割壞了膠帶並影響數字的辨識，可以趁機重寫，讓數字清晰易讀。

## 步驟 10：

### 在這個步驟中，我們會找出盒翼的正確位置。

插耳連結盒面的邊，已經標記 T。其他標記了 T 的盒邊，就是要加盒翼的位置。如此盒翼以交替的方式分布於展開圖邊緣。

若要正確找出立體造型的盒翼位置，本步驟可說是關鍵。盒翼不可能連續兩片（或兩片以上）相連，沒有盒翼的盒邊也不可能連續兩邊（或兩邊以上）相連。假設展開圖在前述步驟都標記正確，盒翼的位置就會是正確的，任何立體形式的展開圖都可以如此處理。

插耳的位置一旦決定了，盒翼的位置也就決定了。不過，萬一包裝盒不需要盒蓋也不需要插耳，盒翼還是得間隔著放到盒邊上。

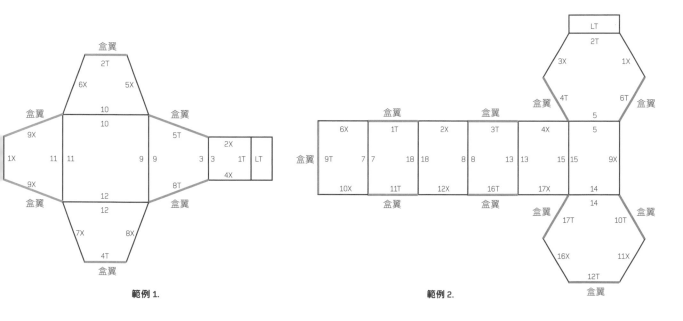

範例 1.

範例 2.

**步驟 11：**

**找出盒翼正確位置的同時，也決定了每片盒翼的形狀。由於步驟 3 標出的數字是成對的，你會發現展開圖上，T 和 X 也會是成對的，例如 4T 和 4X。在步驟 10，每條 T 邊都會加上一片盒翼。展開圖組裝起來的時候，4T 的盒翼就會塞進 4X。換句話說，4T 邊的盒翼形狀必須與 4X 邊的盒面相符。**

每片盒翼的形狀，都要根據它的「夥伴」量身訂做，因此馬虎不得。每片盒翼都必須小心精確測量，而且一次只能做一片。

以下是設計盒翼的方式，請一步一步來。

**11.1**
T 邊盒翼的形狀，要與對應的 X 邊的盒面相符。如有必要，測量該盒面的角度，如此才能決定盒翼的形狀。

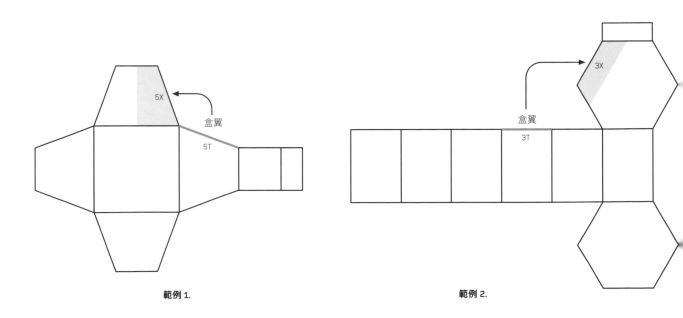

範例 1.

範例 2.

## 11.2

這不算步驟，只是協助你了解盒翼的形狀是怎麼來的。以下 2 個範例，展示了如何從 X 邊上截取盒翼的正確形狀，再轉移到 T 邊上的過程。

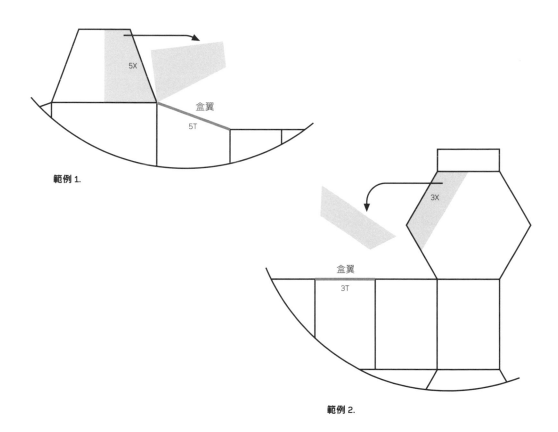

範例 1.

範例 2.

**11.3**

X 邊的盒面經測量、複製後，變成 T 邊上的盒翼。

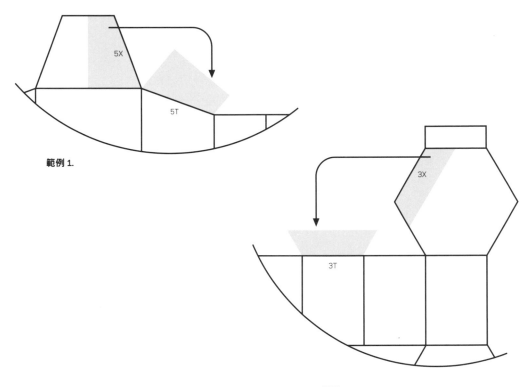

範例 1.

範例 2.

## 11.4

用卡紙割出盒翼的形狀，用紙膠黏到 T 邊。請注意：盒翼要夠深，組合時才嵌得牢。盒翼的形狀必須與 X 邊的盒面一模一樣。如果組合時發現形狀沒有完全吻合，請割掉再重新做一片。

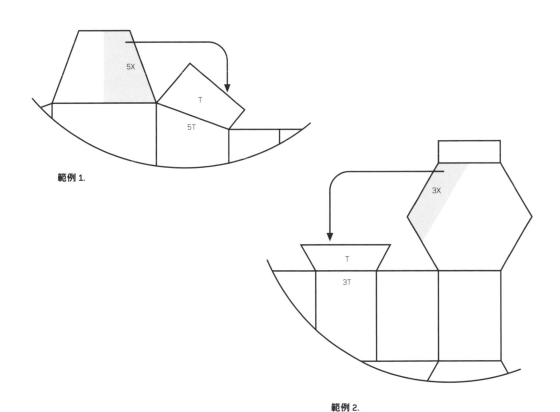

範例 1.

範例 2.

## 11.5

重複同樣的動作,割出所有的盒翼。萬一包裝盒的構造複雜,長寬不一且角度多變,整個過程就會曠日費時。不管怎樣,都有必要以系統化的方式精確執行,不要操之過急。

這個步驟是展開圖構成過程中的核心,請以百分之百準確的精神執行。只要有一點點的誤差,整個展開圖的結構都會大打折扣。展開圖必須絕對精準,否則就要修正。以設計的觀點來看,「完美」這個概念並不實際——雜誌的版面編排、織品的色澤與選擇,能夠有「完美」的狀態嗎?但是到了包裝設計這個範疇,「完美」不但可以達成,而且有其必要。

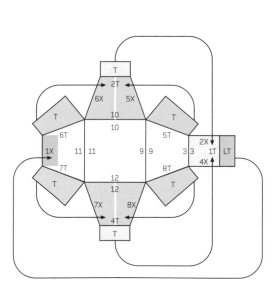

範例 1.

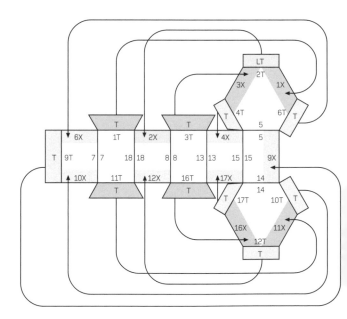

範例 2.

## 11.6

以下就是完工的展開圖。確定所有盒翼都達到要求的精準度，等於宣
告自己的包裝設計符合要求，而且可供複製。

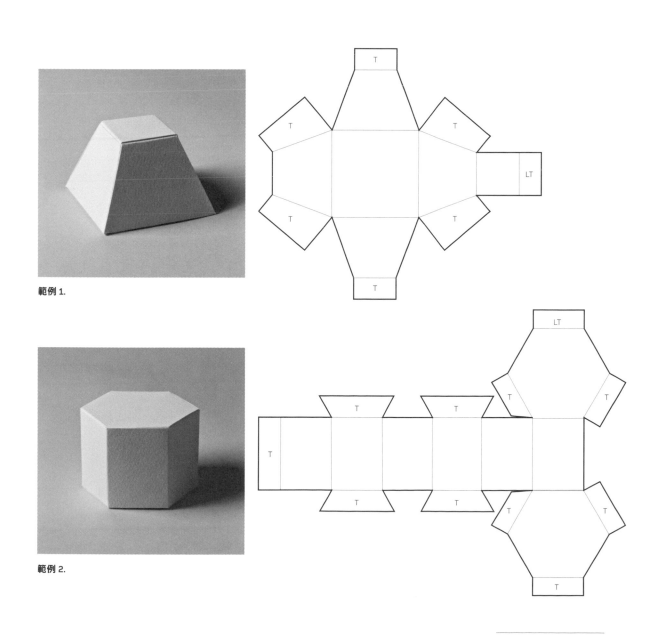

範例 1.

範例 2.

### 2.12 除錯

前述章節介紹的技巧，需要以精準的心態面對，因此必須確實達到要求。只要有一點誤差，最後的展開圖就會受到影響。但是就算依循所有步驟，小錯誤還是在所難免，作品的強度與整體外觀因此打了折扣。以下針對常見的幾個問題提出建議。

**問題：我把包裝裁開攤平，結果卻得到糟糕的展開圖。該如何補救？**

事實上，執行步驟 7 的過程中，展開圖往往需要一點小修正，並且修正完才能進行步驟 8。修正展開圖的方式，就是重新安排盒面的排列。

為了示範修正的訣竅，以下特別舉出極端的實例，告訴大家糟糕的展開圖如何脫胎換骨。這是狹長的長方體包裝盒，製作過程完全按照步驟 1-6，但在步驟 7 時卻以錯誤方式裁開並攤平包裝盒。

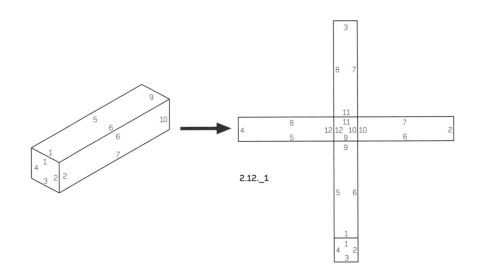

2.12._1

在裁開盒邊時，與步驟 7 的原則不符。原則上應先裁開最短邊，結果卻裁開了長邊，於是展開圖的結構變得脆弱，還需要大面積的卡紙，相當浪費。這樣的包裝盒不但結構鬆散，成本也隨之提高。

按照以下順序修改，可以將盒面裁開再行貼到較適當的位置。這樣的用意，是盡可能把最長的盒邊擺在一起、讓最短的盒邊繞在外圍。這樣一來，不但結構最堅固，也最省紙。換句話說，好的展開圖能以最少的成本做出最耐用的包裝盒。

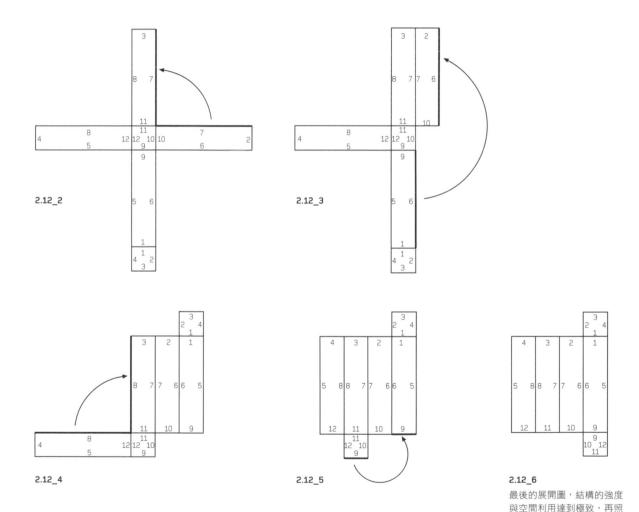

2.12_2

2.12_3

2.12_4

2.12_5

2.12_6

最後的展開圖，結構的強度
與空間利用達到極致，再照
著步驟 8-11 安裝盒翼。

**問題：我都照著步驟做，但是最後盒面不能嵌合，怎麼辦？**

不能嵌合的原因有幾個，原因可能單一也可能多重。

### 1. 夠不夠確實？

精準度不夠，就無法嵌合。請確定盒面與盒翼是否精確，或者其他結構是否以零誤差的方式達成。也請確定卡紙會不會太薄或太厚（本書都用 250gsm，當然你也可以採用更厚的規格），摺疊處會不會太鬆垮。

### 2. 盒翼夠不夠深？

如果盒翼夠「合身」，不用膠水也可以把展開圖組裝起來。盒翼的每個邊緣，應該都會觸到摺邊。盒翼的邊緣越長，貼合面積愈大，最後組裝的包裝盒也會越牢固。

以下是兩個正立方體包裝盒。盒翼深的展開圖，會比盒翼窄得更牢固。第二個展開圖，應該十分有可能組裝不起來。

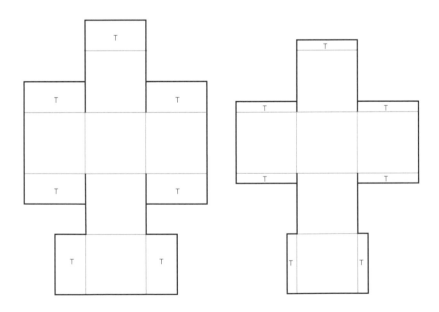

### 3. 變窄的盒翼

以下的範例中，角度為直角的盒翼，與盒面貼合的面積很大。不過變窄的 60 度盒翼，就算擺放位置與形狀都正確，還是很難光靠紙的磨擦力將四面體組裝起來。

有三種解決的方法。

### 方法 A

用膠水把盒翼黏到盒面上！你當然可以這樣處理，但這不是我建議的好方法。我個人較喜歡方法 B 和方法 C。

**方法 B**

在盒翼旁另外增加輔翼。所謂「輔翼」（flanges），就是在小於 90
度的盒翼旁再貼合的紙片。這樣一來，盒翼在盒子內部彼此扣住時，
磨擦力就會增強，四面體的盒面因此可以牢牢嵌合。

以下是三角錐（也就是四面體）的改裝過程。延續以上步驟，展開圖
包括 3 片窄化的 60 度的盒翼。窄化的盒翼無法讓盒面嵌牢，因此需要
額外的輔翼。輔翼的尺寸，與包裝盒大小與卡紙磅數有關。也可能讓
盒翼增加 30 度就夠了，這樣就變成 90 度；也可能需要增加 60 度，讓
盒翼變成 120 度。120 度比 90 度要好，這樣才有修剪的彈性。過比不
及來得容易補救。

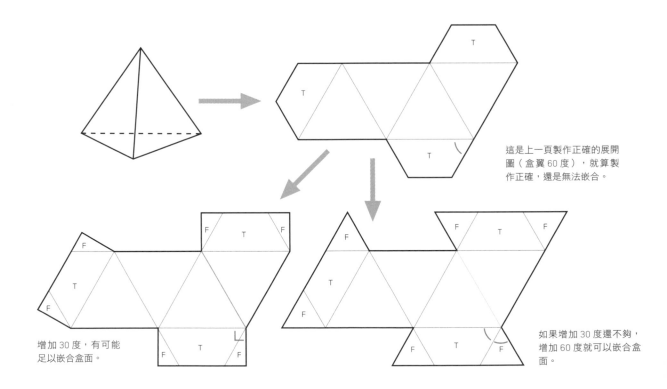

這是上一頁製作正確的展開
圖（盒翼 60 度），就算製
作正確，還是無法嵌合。

增加 30 度，有可能
足以嵌合盒面。

如果增加 30 度還不夠，
增加 60 度就可以嵌合盒
面。

**方法 C**

在 60 度的盒翼上增加「卡鎖」（click lock，請參考 68 頁），笨重的
正立方體盒蓋上常有這樣的設計；這樣的設計能夠鎖住變窄的盒翼。

**問題：展開圖已經沒有空間另外添加盒翼了，怎麼辦？**

複雜的展開圖，外緣往往擁擠得很，沒有足夠的空間貼上夠深、夠寬的盒翼。解決之道，就是依循「除錯」第一個問題的解答，將展開圖攤平後搬移盒面。請記住，最長的盒邊要擺在一起，所有的插耳都要在正確的位置。千萬不要心存僥倖，不要遺漏任何一處需要修正的盒翼。

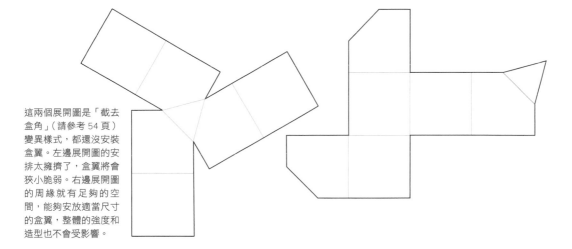

這兩個展開圖是「截去盒角」（請參考 54 頁）變異樣式，都還沒安裝盒翼。左邊展開圖的安排太擁擠了，盒翼將會狹小脆弱。右邊展開圖的周緣就有足夠的空間，能夠安放適當尺寸的盒翼，整體的強度和造型也不會受影響。

**問題：所有的盒邊幾乎一樣長，在步驟 7 中，該先裁開哪條邊？為什麼？**

如果有許多裁開的順序，以下三項準則協助你縮小選擇的範圍：

1. 裁開的時候，展開圖越集中越好。這樣不但節省紙張，包裝盒的成本也會下降。

2. 裁開的時候，考慮所有的盒翼都要有足夠的安置空間（這是本頁前半的解答），這樣的包裝盒會更牢固。

3. 裁開的時候，要依序進行，避免隨機亂裁，這樣能讓展開圖更堅固、更集中。

4. 裁開的時候，重要的盒邊要擺在一起。如要要印圖案的盒面，最好不要裁開，圖案才會連續。

# 03 :

## 直角包裝盒

## 前言

直角的包裝盒在日常生活中處處可見，正因如此，我們幾乎不曾駐足欣賞，更很少時不時讚美一番。

即便是這麼普及，直角包裝盒依舊是設計領域的經典，因為它是最容易成形的三度空間造型、展開圖很省紙張、容易用機械量產、可以壓平儲放並且快速組裝，搬運、儲放與展示時都很節省空間；此外，盒面完整可供印刷。等到利用價值完結的時候，也很方便回收。

本章提出 10 項直角包裝盒的基本設計要領，根據不同的盒邊長度、盒蓋的位置與方向，有不同的設計方法和原則。

直角包裝盒的盒角清一色都是 90 度，這也表示從許多方面來看，它是最容易上手的包裝盒。在往後的章節，包裝盒的複雜度和變化性會慢慢增加，因此一定要先把直角包裝盒的設計方法學會。

假如你已經讀過第二章，也掌握展開圖設計以及盒翼製作的要領。本章的盒蓋都採用直角插耳，不採用其他樣式。不過你可能想用有修圓角的樣式，這時請考慮卡鎖（請參考 78 頁）或舌鎖（tongue lock，請參考 70 頁），讓盒蓋更牢靠。本章所有展開圖都需要黏片或上膠面（glue line，請參考 66 頁）。其實不用膠水，盒子也可以嵌合良好。但是盒蓋開開合合的時候，盒子可能會跟著整個散開。

### 3.1　安排展開圖

直角包裝盒有 6 個正方形或長方形的盒面，展開圖的樣式共 11 種（鏡射與旋轉的重覆樣式不計）。加上插耳的話，依照擺放位置的不同，樣式倍增為 22 種（請參考 22 頁）。

哪種樣式最好？其實沒有標準答案。以下是安排展開圖時的自我檢測法，回答以下問題，展開圖的樣式大致上就會出現：

1. 哪一個面是盒蓋，插耳要安排在盒蓋的哪一個邊？
2. 哪些盒面必須擺在一起？怎樣的安排能讓盒子上的印刷圖案連續？
3. 展開圖是不是已盡可能的集中、省空間？

以下是直角包裝盒展開圖的 11 種樣式，有些看起來眼熟，有些則少見。請注意，每個樣式至少都有 2 個正方形，這 2 個正方形都只有 1 個邊是與展開圖相連的；有些樣式則有 3 或 4 個這樣的正方形。這種只有 1 邊連在展開圖上的正方形，其中一個將成為盒蓋。

## 3.2　正立方體包裝盒（A×A×A）

基本樣式由 6 個完全相同的正方形組成，成為長、寬、高都相同的正立方體，以 A×A×A 來表示。

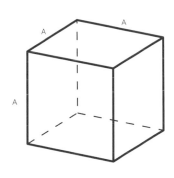

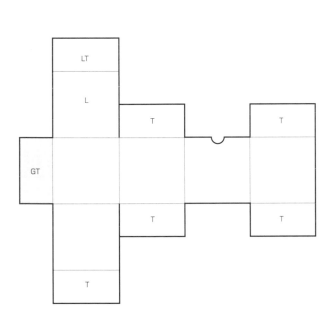

正立方體包裝盒的其中一種展開圖，利用第二章的原則完成。黏片（GT）安排在展開圖左側。

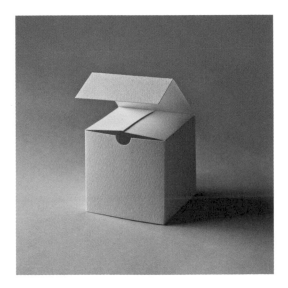

3. 直角包裝盒
3.3 有正方形盒
面的長方體
包裝盒
（A×A×B）
3.3.1 盒蓋=A×A

## 3.3 有正方形盒面的長方體包裝盒

這種造型的包裝盒，底面和頂面是正方形，但是可高可
矮，也就是長、寬相同（A×A），高則比 A 長或比 A 短
（B）。展開圖可以有 3 種，只差在盒蓋的位置不同。

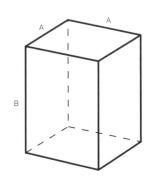

### 3.3.1 盒蓋 =A×A

這個樣式不但結實而且穩固，但是也要考慮 B 的長度變
化。因為 B 的長度不定，而關係到包裝盒強度的上膠面
就變得很重要。B 也可能比 A 還短，這樣的包裝盒就變
得矮胖扁平。

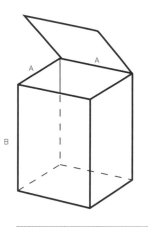

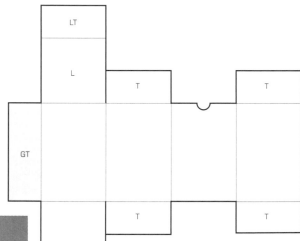

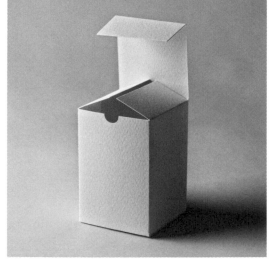

### 3.3.2 盒蓋 =A×B ／盒蓋接邊 =B

這種盒子的盒蓋呈橫向，若要盒蓋牢固閉合，不妨利用卡鎖（請參考 68 頁）或舌鎖（請參考 70 頁）。

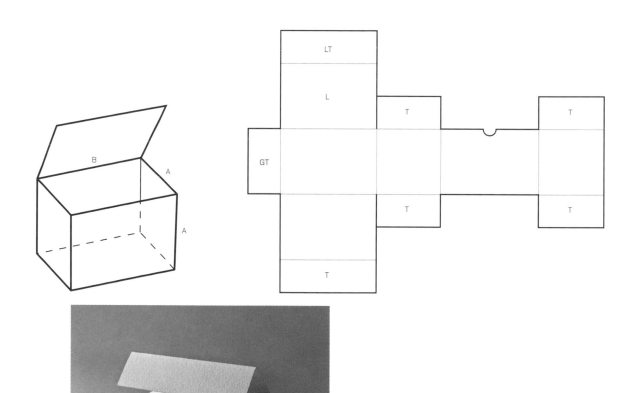

### 3.3.3 盒蓋 =A×B ／盒蓋接邊 =A

3 種 A×A×B 的樣式中，這種最不理想。縱向的盒蓋容易損壞。此外，為了讓展開圖盡可能集中、不浪費紙，包裝盒的盒底勢必要轉 90 度，這樣較長的盒邊才能連結展開圖的主體。但如此一來，再加上盒翼的話，盒底周圍的盒翼彼此難以嵌合。解決之道，就是讓盒底也呈縱向、與盒蓋相對，然而這樣就不太符合經濟效益。

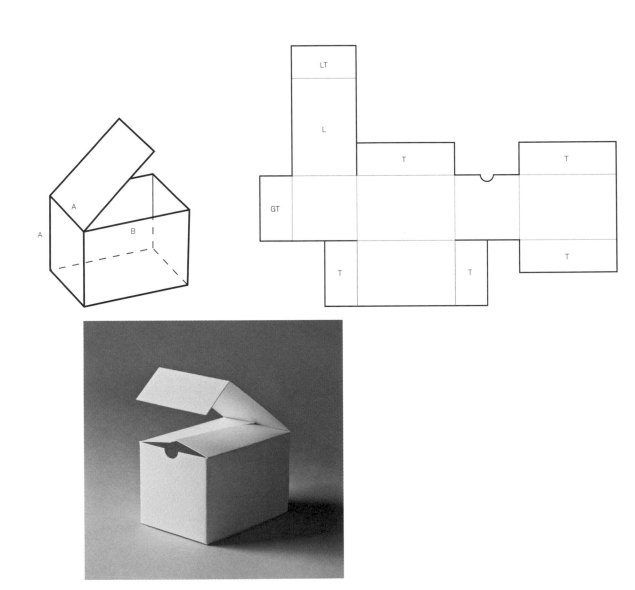

### 3.4　長方體包裝盒（A×B×C）

所謂長方體，長、寬、高（A、B 與 C）長度都不同，也因此所有的盒面都是長方形。長方體中，兩兩相對的面是相同的，每個面都有可能成為盒蓋，如何選擇則要看盒蓋接邊的位置落在哪個長方形的哪個邊上。因為相鄰盒邊的長度彼此不同，展開圖的樣式就林林總總了。以下要介紹 6 種樣式，其他樣式都是這 6 種的變異罷了。

這些樣式看似重複，如果仔細探究，會發現彼此僅有細微差異。在包裝設計領域，這些樣式非常基本，值得透徹了解。根據紙張材質或包裝盒大小，若在盒蓋添置卡鎖（請參考 68 頁）或舌鎖（請參考 70 頁），則另有用處。

### 3.4.1　盒蓋=A×B ／盒蓋接邊=A

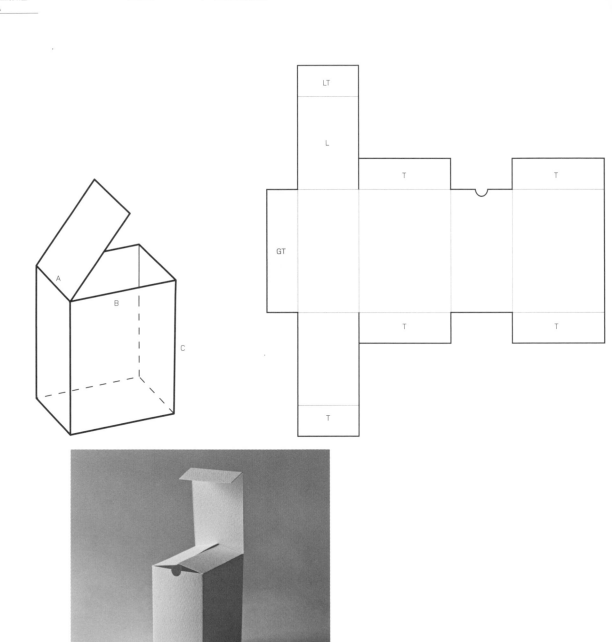

### 3.4.2 盒蓋 =A×B ／盒蓋接邊 =B

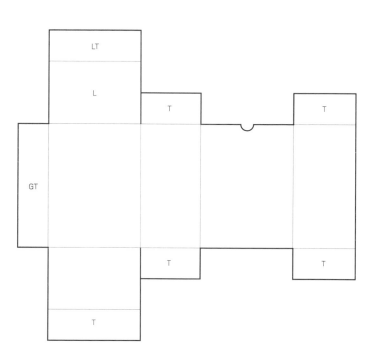

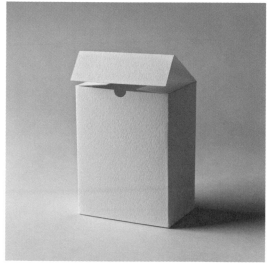

### 3.4.3 盒蓋 =A×C ／盒蓋接邊 =A

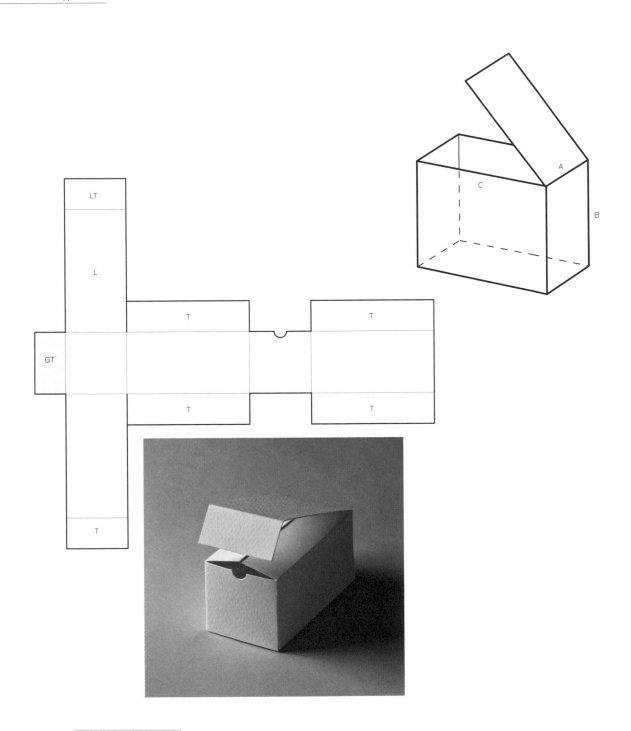

### 3.4.4 盒蓋＝A×C ／盒蓋接邊＝C

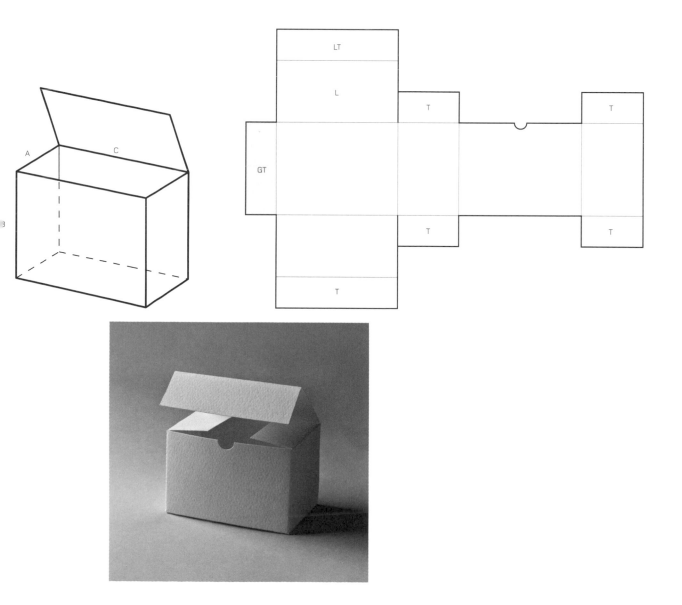

### 3.4.5 盒蓋 =B×C ／盒蓋接邊 =B

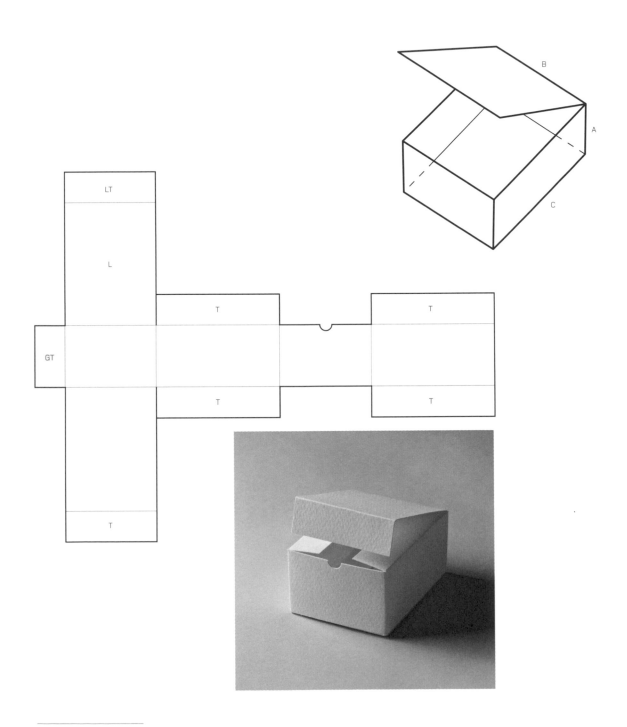

### 3.4.6　盒蓋=B×C／盒蓋接邊=C

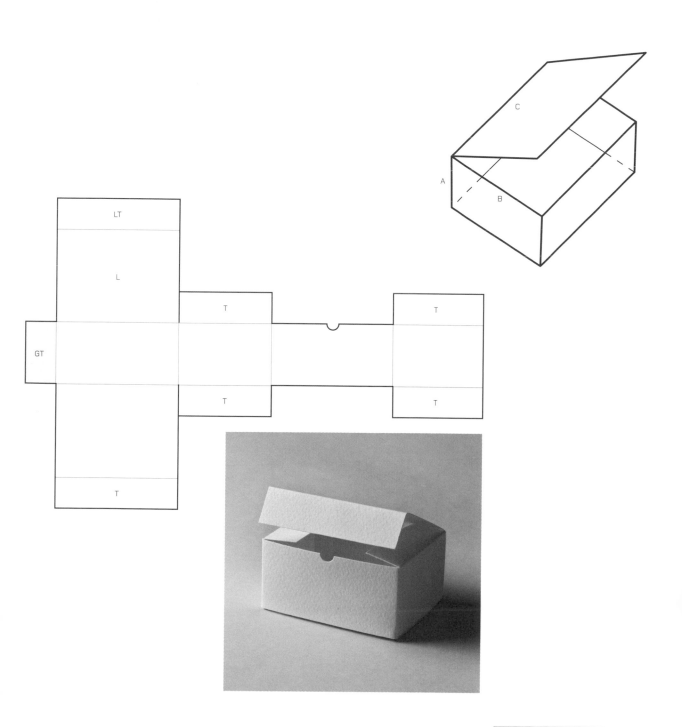

# 04 :

## 正立方體形變

## 前言

利用簡單的方式，就可以產出多種正立方體的變體，每種都適合包裝
用途。首先，我們複習一下，方形包裝盒一定都具有 3 項基本要素：

－盒面
－盒邊
－盒角

如果拿一塊木頭做成一個正立方體，然後在某個面或邊上削掉一塊，
接著以規律或不規律的方式繼續削去木頭；不管怎麼切，都可以產生
新的造型。再依照第二章所提供的方法，無論什麼造型，都能製成展
開圖。

若要更進一步，假想我們用有延展性的橡皮來做這個正立方體，我們
就可以伸展、壓縮或扭曲它。

於是我們可以想像一下，筆直的盒邊其實可以變成曲線，同時代表著
平面可以變成曲面。

本章運用上述技巧，加上一些很基礎的手法，讓正立方體發生形變，
產出各種造型。一旦掌握了這些技巧，即使對三度空間幾何或多面體
的知識有限，要設計新奇的包裝造型，也會變得意外簡單。

要開始閱讀本章，請確定你已經至少了解第二章的內容、掌握展開圖
的結構，特別是面與面的相對配置以及盒翼的位置與形狀。有些範例
需要卡鎖（請參考 68 頁）、舌鎖（請參考 70 頁）或是黏片（請參考
66 頁），整體效果將變得更好。

本章的範例都沒有指定盒蓋的位置，因為盒蓋可以安排在任何盒面，
方向更是千變萬化。若要全部列出需要太大的篇幅。況且，不管是什
麼形狀，只要根據第二章的原則，就能重新設計新的展開圖並且根據
喜好指定盒蓋的位置。

不過本章省略了一種造型，這種造型理當占有一席之地，那就是截去
頂端的角錐。如果你對這種造型有興趣，請翻回第二章。

### 4.1 截去盒面

以非垂直水平的角度截去正立方體盒面，會出現斜坡狀的頂端。截去
的體積，可比下圖範例更多或更少，角度也可以更加傾斜，都會出現
不同的視覺效果。

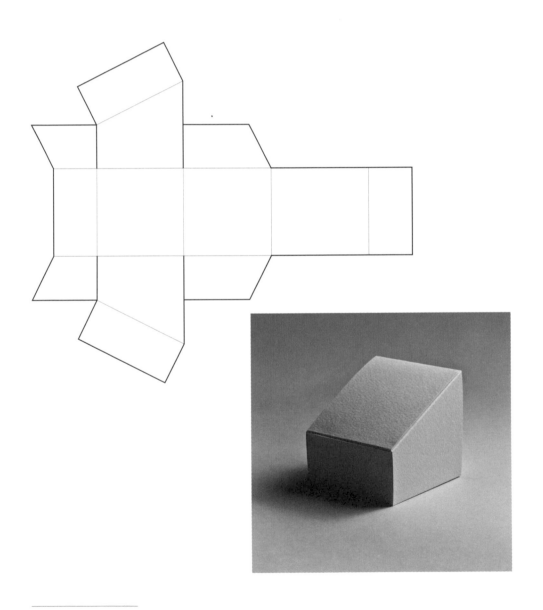

## 4.2　截去盒邊

截去正立方體的盒邊，會多出 1 個盒面。截去的盒邊數目，可比下圖
範例更多，也可以嘗試往不同的方向削截。

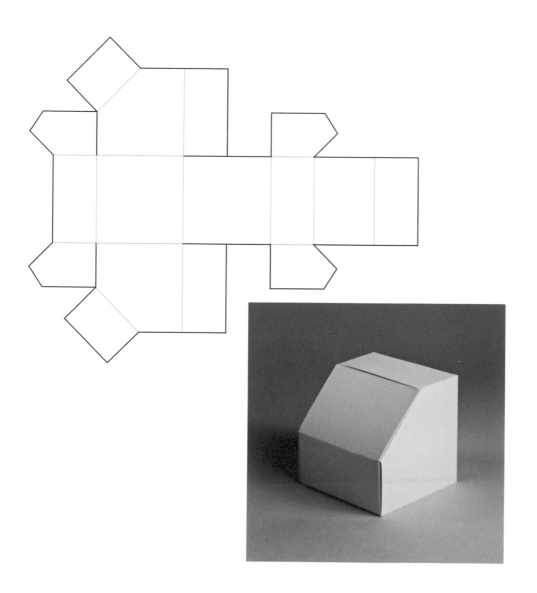

### 4.3　截去盒角

截去正立方體的盒角,也會製造出額外的盒面。如能截出正三角形(3
個角都是 60 度),效果一定會很不錯。原則與 4.1 和 4.2 範例相同,
你可以決定截去體積的多寡,可比範例多也可以比範例少,截面也不
見得非要是正三角形不可。也可以試試把截面朝下變成底面,讓正立
方體站立,會有大型雕塑一般的氣勢。

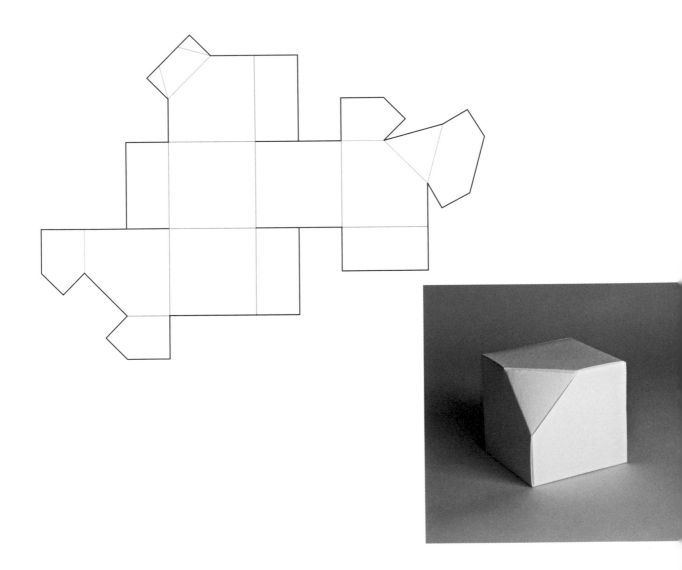

## 4.4　邊對邊的傾斜

假想壓住正立方體的 2 條對邊並且向前推，就會使正立方體的 2 個面
傾斜。下圖的包裝盒就是呈現這樣的效果。

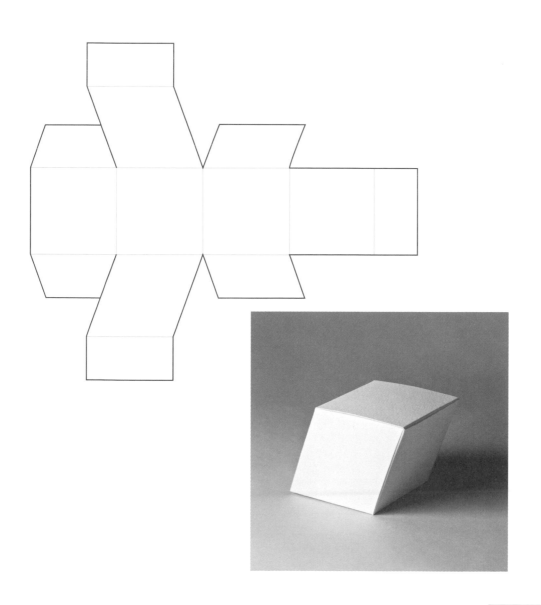

## 4.5　角對角的傾斜

假想壓住正立方體的 2 個對角並且向前推，傾斜的效果如同下圖鑽石造型的盒子。這個造型的展開圖，甚至顛覆了透視律（laws of perspective）。

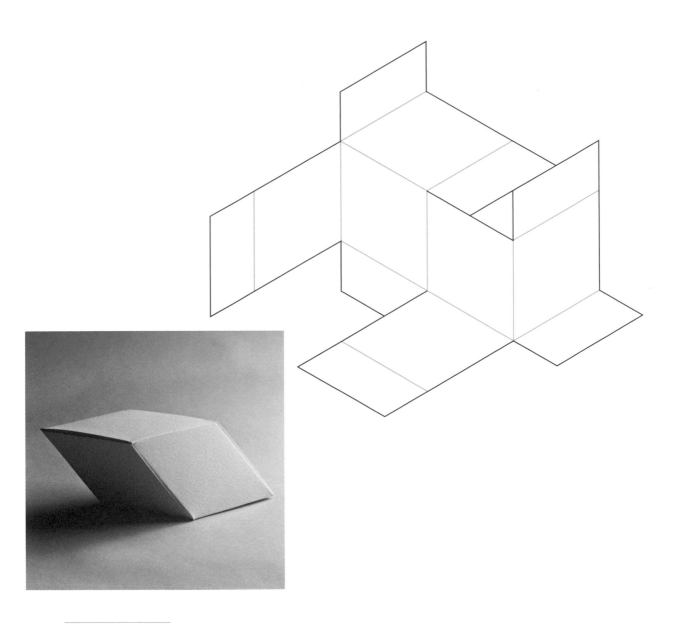

## 4.6    相對面的旋轉

正立方體可以更進一步旋轉變形，讓盒頂與盒底的正方形朝著反向旋轉，整體效果不但精緻而且讓人驚訝。下圖的旋轉角度是 80 度，只偏離原來的 90 度 10 度而已。若是 70 度以下就偏轉太多了，效果不會很理想。

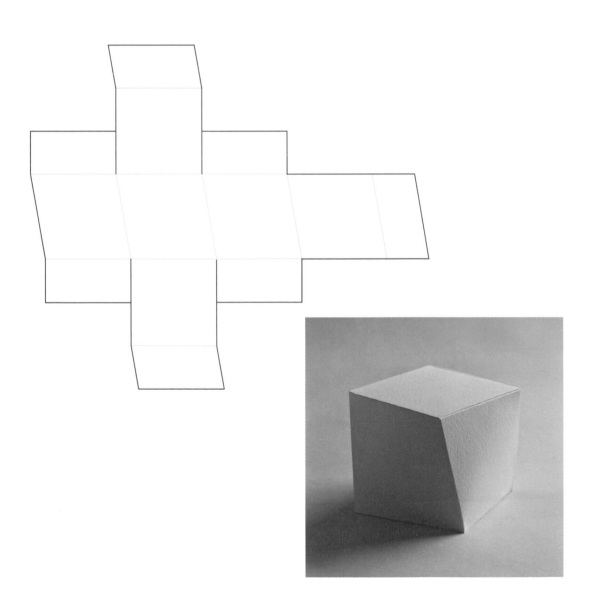

### 4.7　相對面的旋轉：盒面增加

現在想像一下透過 4.6 的旋轉動作，持續至盒頂正方形的盒角恰好落在
盒底正方形盒邊的正中央。2 個正方形共有 8 個角，經由旋轉的動作使
其錯開後，就產出 8 個等腰三角形。請注意展開圖頂端與底端的盒翼
外緣添加了輔翼（請參考 34 頁）。

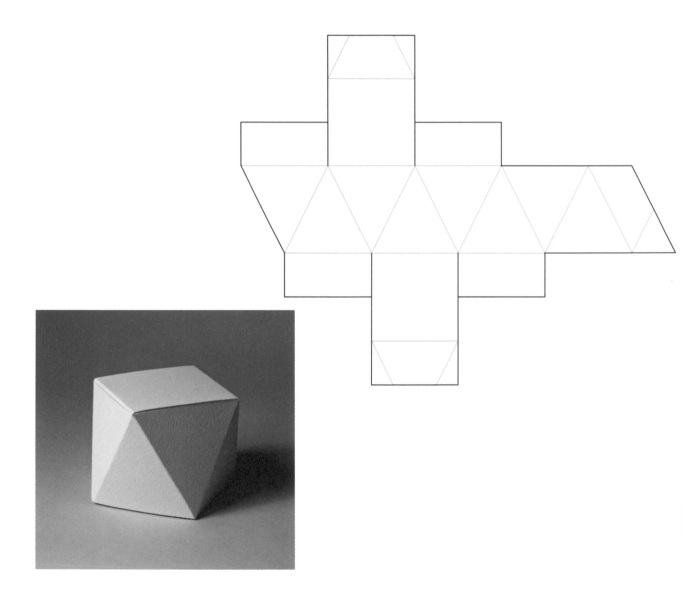

### 4.8　相對面的擠壓

這次，假想正立方體既不傾斜也不旋轉，而是被外力擠壓。最單純的
擠壓方式，就是把一個盒面朝著相對的盒面擠壓。不過，最後的效果
不見得非得與下圖的範例相同，下圖是盒面增加，造型有如果凍般的
典型樣式。盒面雖然因為擠壓動作而增加，表面積卻不會改變。

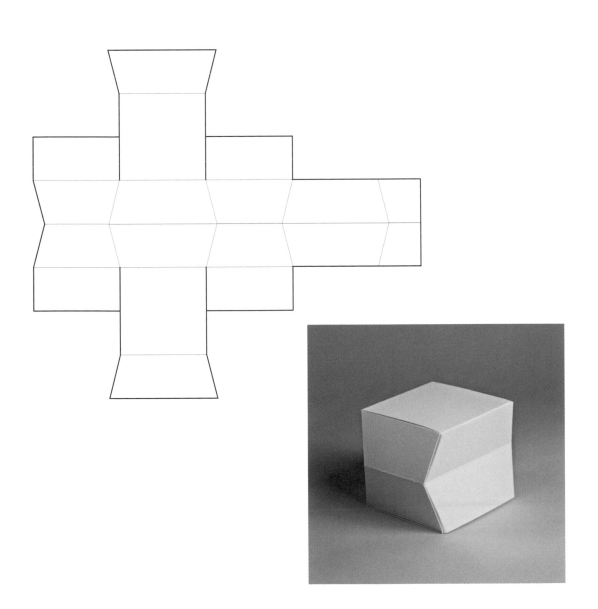

### 4.9　雙重曲線

展開圖上任何需要摺疊的筆直盒邊，都可以用雙重曲線取代。經過這樣的轉變，硬邦邦的方盒立刻出現柔軟的裝飾效果。雙重曲線需要精準的測量，以下逐步講解。

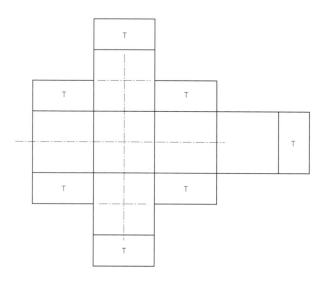

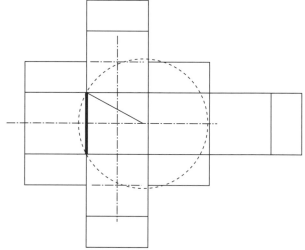

#### 4.9.1　步驟 1

畫出標準正立方體展開圖，盒翼也要畫。接著測量盒邊長度，在盒邊 1/2 處按上圖的方式畫出 4 條相互垂直的輔助線，這 4 條輔助線的交點分別會是 3 個正方形的中心點。

#### 4.9.2　步驟 2

黑色的粗線，表示將被雙重曲線取代掉的盒邊。將盒邊長度乘上 1.05 作為半徑，用圓規畫出經過粗線 2 個端點的圓弧，圓心落在輔助線上。

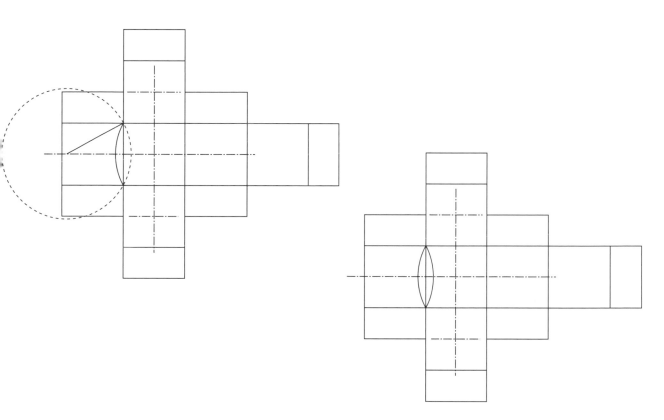

### 4.9.3　步驟 3

依照上一步的方式畫出位於粗線另一側的
圓弧，2 個圓弧相交的位置也就是粗線的 2
個端點。

### 4.9.4　步驟 4

雙重曲線繪製完成。

### 4.9.5 步驟5

利用2條長的輔助線，畫出另外3組的雙重曲線。2條較短的輔助
線，則用來繪製4片盒翼上的4條單一曲線，所有的曲線都是相同的
半徑。

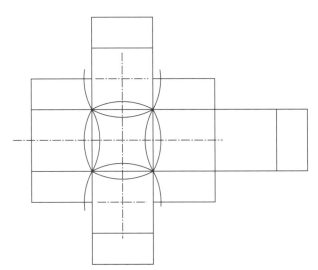

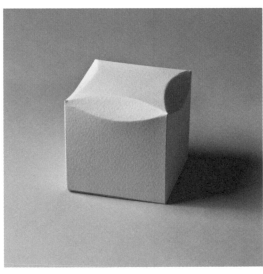

### 4.9.6 步驟6

左圖是組裝完成的作品。如果單靠雙手不
靠工具，肯定無法摺出乾淨的弧線。我們
可以拿一小張卡紙，用圓弧的相同半徑割
出一個扇形（請見下圖），把這個扇形的
弧線與展開圖上的弧線重疊，做為摺疊時
的輔助道具。

### 4.10　單一曲線

雙重曲線（4.9）幾乎可以放在展開圖的任一處，但是單一曲線的位
置是有規則性的。單一曲線必須放在包裝盒的垂直邊，以鏡射方式排
列。包裝盒的垂直邊必須是偶數（邊數可能是 4、6 或 8，正立方體是
4）。半徑的計算方式，也是盒邊長度再乘上 1.05。

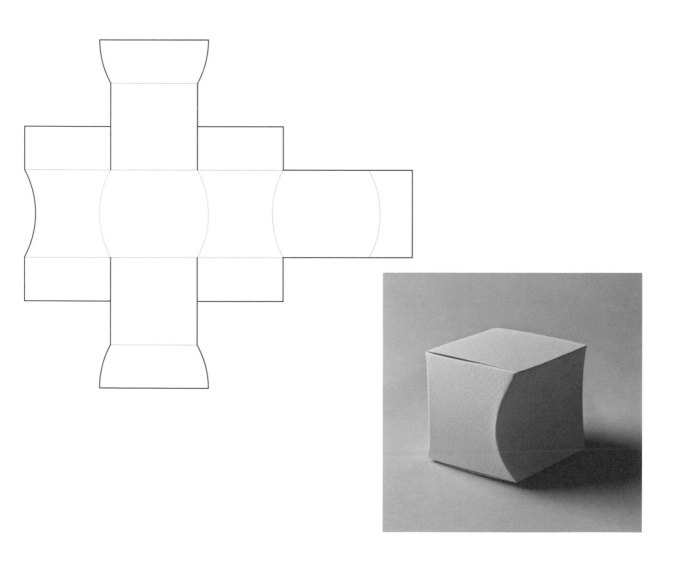

# 05 :
基礎嵌合結構

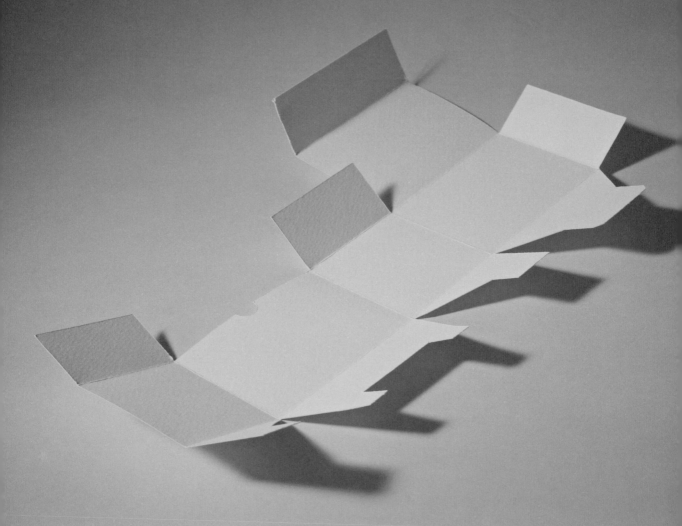

## 前言

依照前面章節提到的盒翼配置方法，只要碰到盒邊筆直、盒翼夠寬的設計（甚至是盒邊彎曲、盒面也彎曲的樣式），幾乎都能讓盒子緊緊嵌合。但是單靠盒翼，還是無法解決所有樣式的嵌合問題。有時還要在盒蓋或盒底、或是兩者上頭加上卡榫，或是另外設計黏片。不管設計多麼別出心裁，這些小配件能讓包裝盒更牢靠也更實用，不要忽視它們的重要性，應該將其視為整體設計中不可或缺的一環。

以下內容將介紹 4 種嵌合包裝盒的基礎結構。

## 5.1　黏片

**黏膠牢牢抓緊盒面，避免盒面鬆開，提升設計的完成度。**

只要是大量生產的紙箱，幾乎都至少有 1 個上膠面。從早餐穀片盒、果汁盒，到收納大型電氣的瓦楞紙箱，甚至是精巧飾物的禮品盒，都可以看到黏合的痕跡。不然的話，也會以工業用訂書針釘合。

許多情況下，紙盒是在壓扁的狀態下上膠黏合，這樣黏片和盒面可以黏合得很好。如果紙盒已經組成立體，上膠的難度不但增高，成本也會隨之提高。這種「扁平組裝」（flat-packed）的實用價值極高，不但存放與運輸都方便，還可以在短時間內把平面紙箱組裝成立體包裝盒。

話說回來，「扁平組裝」也會嚴重限制設計款式，因為少有立體包裝能夠符合這樣的條件。以立方體包裝盒為例，上膠與存運都容易，也就是它大行其道的原因。然而如要緊抱這些限制，要設計創新的款式恐怕是難上加難了。

若不需要量產，考慮以手工方式組裝盒子。雖然產能較低，上膠方式則單純許多，任何款式的展開圖或黏片都可以膠合。

如果盒子的功能不在收納，而是為了其他目的而設計，就可能不需黏死。或者你也可能會想把所有盒翼黏合，做出一塊不能打開來裝東西的磚頭。

另一種不需要靠黏膠來固定盒面的設計，就是舌鎖（請參考 70 頁）。

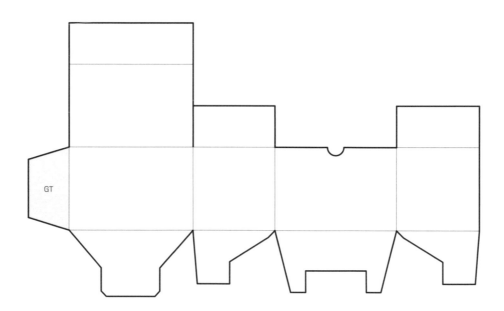

配備「插底鎖」（crash lock，請參考 72 頁）
的展開圖，黏片安排在展開圖的左側。

### 5.2　卡鎖

**有些小東西不太醒目，卻稱得上設計奇蹟，卡鎖就是這樣的例子。卡鎖的構造簡單到不行，卻大大增加盒蓋的穩定度。卡鎖的嵌合效果強大，只要以適當的磅數製作，肯定能牢牢固定盒蓋，直到盒子遭受外力撕裂為止。**

磅數較輕的小包裝盒，通常用得上卡鎖。卡鎖就算開合多次，也不會損傷，因此常見於開合頻繁的盒子，例如迴紋針紙盒。

卡鎖的設計簡單到令人讚賞，但是製作上還是以精確為要。請參照以下測量要領，一點也馬虎不得。盒蓋與插耳的大小不是重點，重點是遵照 5 公厘與 2 公厘的準則，不能擅自加減。

卡鎖也可以安排在盒底，不過要確定卡鎖的結構夠牢靠，以免盒子一拿起來，內容物就破盒而出。

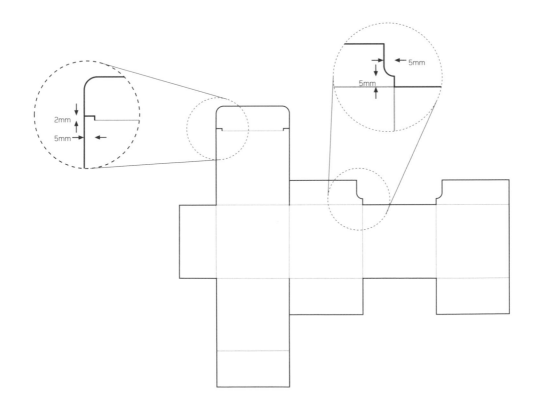

若要讓盒蓋緊密蓋合，卡鎖的設計就非常重要，更適用於不膠合的漸縮盒翼（也就是角度小於 90 度的盒翼）。如果盒面是三角形或是漸縮形狀，就會出現許多漸縮盒翼，盒子會難以密切嵌合。在盒翼處配置卡鎖，就能解決嵌合不穩定的問題。

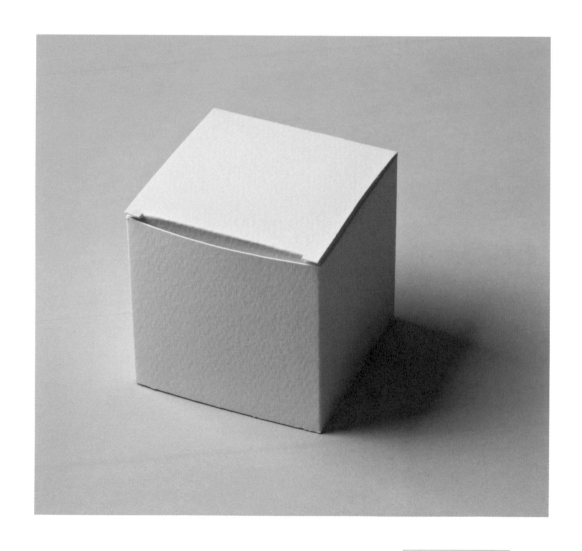

### 5.3　舌鎖

**包裝盒不用黏膠，還想要穩固牢靠的話，就必須用到舌鎖這樣的終極設計。如果你設計的盒子需要經常搬運，就應該選用比卡鎖更牢靠的舌鎖。同樣的，如果紙盒的材質是瓦楞板，並且目的是收納大型物件，也應該考慮舌鎖而非卡鎖。**

舌鎖也可以取代黏片，讓盒邊牢牢固定。

如果設計的目的不在包裝收納，而是讓純粹欣賞造型，不妨考慮用舌鎖將過長的盒邊與盒翼固定起來，這樣能避免太長的盒邊在組裝時亂翹、不平整而破壞整體美觀。萬一盒邊真的很長，也可以利用多個舌鎖加以固定。

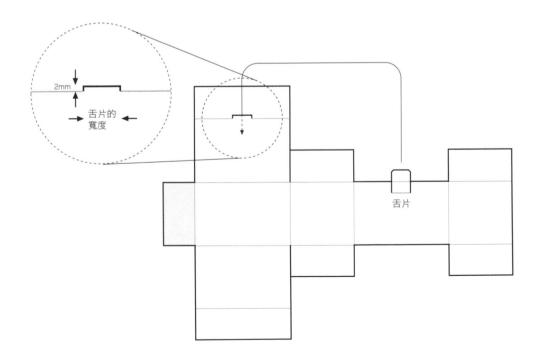

2mm

舌片的
寬度

舌片

舌鎖的結構簡單，舌片寬度就是插孔的寬度。

插孔在展開圖上的造型，是一個朝向插耳的ㄇ字，一般高度約 2 公厘。如果材質是瓦楞板，插孔就要切得更高了，請依照材質的厚度而定。把插耳彎摺 90 度後，我們才看得出插孔的高度。

在同一個盒蓋上，舌鎖也可以搭配卡鎖一起運用。

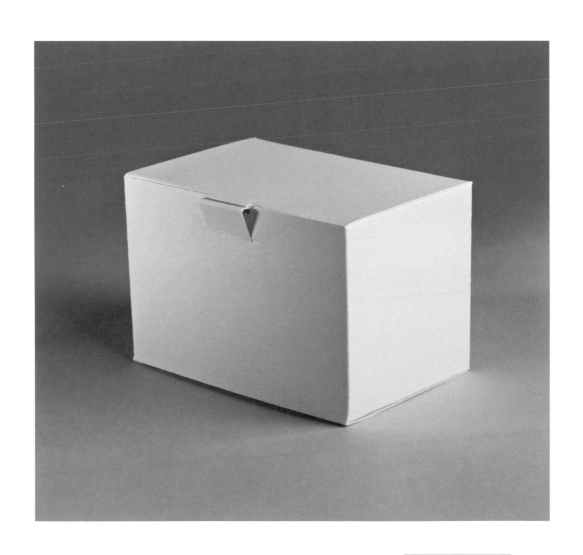

## 5.4 插底鎖

**不管是卡鎖或舌鎖，主要的功能是固定盒蓋，但是插底鎖卻能固定盒底。將盒底分成 4 個組件，還要以簡化而巧妙的方式將所有部分彼此榫合，盒底不但不會散開、支撐力量也很強，這就是插底鎖的功能。插底鎖能夠支撐的重量，超過單層的卡鎖與舌鎖。**

插底鎖適用於任何形狀的長方形盒底，甚至角度不是 90 度的四邊形盒底也適用。若是盒底是五邊形或六邊形，插底鎖的樣式則會出現充滿趣味的變化。

**5.4.1**
灰底的長方形就是盒底的形狀，接下來請仔細的在長方形的正中央，畫 1 條與長方形的長邊平行的虛線。虛線的長度大約是長的 1/2，或者超過 1/2 一點也可以。

**5.4.2**
沿著長方形的長邊，畫出白色部分的凹狀圖形。這個凹狀圖形尺寸形狀並不重要，重點是其內緣水平的邊要比虛線稍為低一點，而長度就是虛線的長度。

**5.4.3**
沿著長方形的短邊，畫出 2 個白色部分的門扇圖形，這 2 扇門互為鏡射，下緣要在 5.4.1 的虛線稍微上面一點。

**5.4.4**
沿著長方形的長邊，畫出白色部分的凸狀圖形。凸狀圖形的兩個轉折點距離，就是虛線的長度。

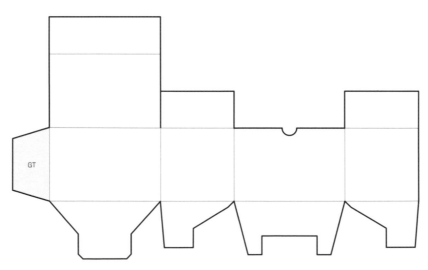

**5.4.5**
這時 4 片盒翼都畫出來了，安置的方式如同左圖。請注意 5.4.4 的凸狀盒翼，被安排在黏片的旁邊，而黏片在展開圖的左側。

5.   基礎嵌合
       結構
5.4   插底鎖

**5.4.6**
這是 4 片盒翼的相對位
置。首先把凹狀盒翼摺
進去,接下來是 2 片門
扇狀盒翼,最後把凸狀
盒翼塞進中央的縫隙。

上圖是盒底插底鎖榫合
的模樣。為了方便觀察
4 片盒翼如何榫合,縫
隙都故意做寬了。在正
常情況下,盒翼應該彼
此緊密榫合的。

# 06 :
## 開始發揮創意

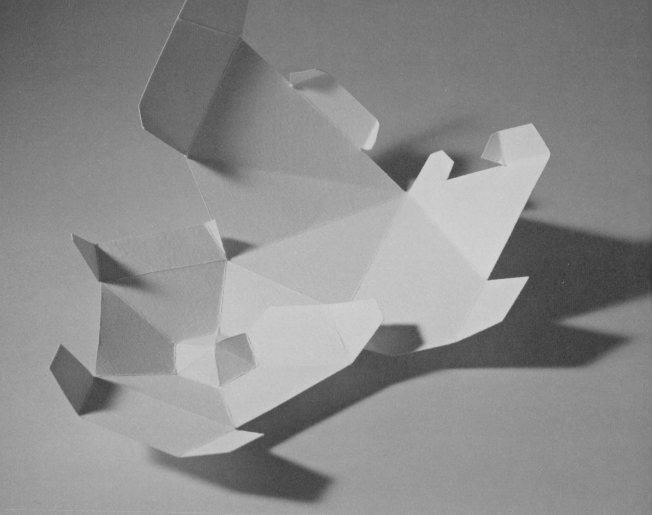

## 前言

這是本書的最後一章,篇幅也最長。本章結合了前面所有的技巧,協助讀者設計出大膽獨創、牢固實用的包裝款式,或是其他用途的立體造型。如果你已經熟讀本書其他章節、掌握基本技巧,本章會讓你滿載而歸。

有句俗話是:「幾何學底下沒有新鮮事」,單就已被人研究透徹的平面多邊形(三角形或五邊形)或是立體多面體(正立方體或五面體),這或許所言不假;但就算是這些尋常的造型,經過結合或變形的過程,都會產生無止無盡的變異,數不清的優美款式和實用造型就這樣誕生了。接下來,我們要先談談「主題與變異」,這裡將提供各種美夢成真的策略。

再來是篇幅較長的「創意示範」,這個章節會竭盡所能探觸創意的極限。不管接下來會碰到怎樣的創意,所有的基礎都根據第二章的展開圖構成方法。不過有時為了讓整體造型的強度更好,會適時打破既定的原則。

## 6.1　主題與變異

### 6.1.1　單一變異

第四章介紹了好幾種基本形變技巧，讓生硬的造型產生各式各樣的變化，讓我們複習一下：

－截去盒面
－截去盒邊
－截去盒角
－傾斜和旋轉
－擠壓
－用曲線取代直邊

任何單一技巧，就是本章指的「主題」，各自都能衍生無窮的變異；不過有些變異就是比較醒目或優美。

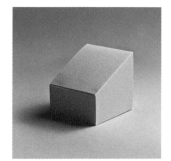
截去盒面

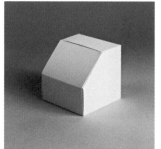
截去盒邊

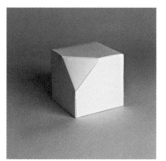
截去盒角

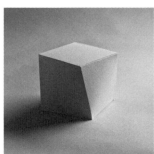
旋轉

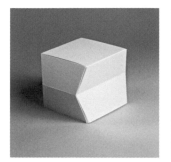
壓縮

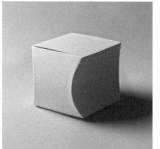
單一曲線取代直邊

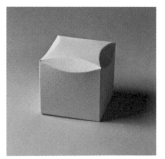
雙重曲線取代直邊

以下 4 個範例呈現截去盒角的方式。根據截去的角度以及範圍，截面的三角形可大可小，可以是等腰、等邊或不等邊。第一個範例出自第四章的「截去盒角」，其他範例則代表數不清變異的冰山一角。

除此之外，也可以參考前頁的基本技巧，讓僵硬的造型脫胎換骨，並且善用不同的削切角度和大小，開發更多類似的變異。

就算只改變正立方體一個角的單純想法，都可能引發諸多新造型。

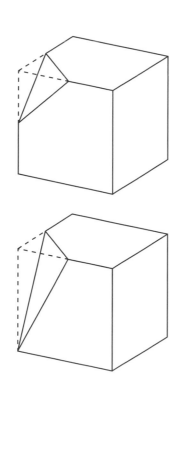

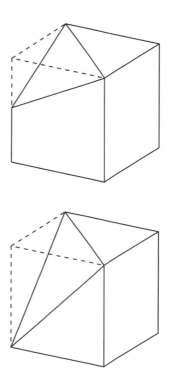

### 6.1.2 多重變異

除了只改變一處之外，我們當然可以在同一個立方體上做 2 次以上的變異。

以下範例的主題都是「截去盒角」，範例（1）來自第四章（請參考 53 頁），只截去 1 條盒邊。範例（2）截去頂端相對的 2 條盒邊，整體造型讓人想起三角屋頂的房子（gable-roofed house）。範例（3）截去了頂端相鄰的 2 條盒邊，頂端還留有小平面。範例（4）截去 3 條盒邊，留下斜脊屋頂（hip roof）般的造型。用不同的角度截去不同的盒邊，產生的組合就讓人耳目一新，其實光是以 45 度截去盒邊，產生的變異就多達 150 種（鏡射與旋轉的重覆樣式不算），下圖就是最佳證明。輕輕鬆鬆，前所未見的新造型就這樣問世了……，每次想到這裡就覺得很高興。

在 76 頁所羅列出的變異樣式，也都可以同時變異 2 次以上，特別是削截與曲線的樣式。

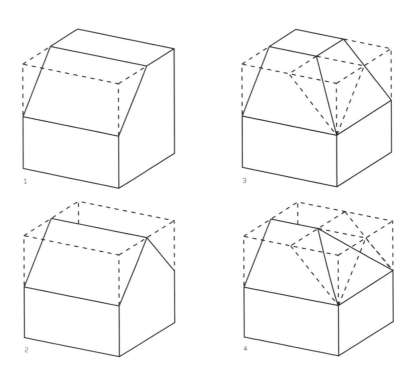

### 6.1.3　組合式變異

以不同變異的組合，產生的變化可說是永無止盡。這樣的
組合可能過度花俏、結構薄弱，也可能缺少美感或譁眾
取寵。身為設計者的你，不需要探索全部（生命太短暫
了），只需找出有用的樣式、聚焦於重點，一言以蔽之，
做設計要謹慎。

變異的題材不限於正立方體，長方體、角錐（三角錐、四
角錐、五角錐等等）、角柱（三角柱、五角柱、六角柱等
等），還有許許多多的立體款式，都值得嘗試。

可以參考的樣式太多了，本頁僅列出以下 4 種：

－正立方體，雙重曲線加盒面旋轉。
－四角錐，截去頂端，再截去盒面。
－長六角柱，截去 3 個盒角。
－短六角柱，處理方式同上。

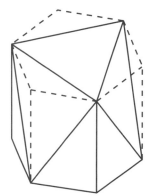

也試想以下造型：

－五角錐，不對稱。
－五角柱，呈現五邊形截面。
－正立方體，一條盒邊以一組小的雙重曲線取代。
－六角柱，側邊以單一曲線處理。
－八角錐，截去頂端。
－立方體，每條盒邊都以雙重曲線處理。
－五角柱，盒面不對稱。
－兩個角錐，畫在同一展開圖上，盒底相連。
－三角錐，旋轉出許多小盒面、截去頂端。
－立方體，截去盒角並且能以三角形截面站立。
－正立方體，盒蓋用 2 個盒面組成。

我們可以一直無限的想下去。

## 6.2　創意範例

以下範例，都是在德國施瓦本格明德設計學院，修習傳達設計與產品
設計二、三年級學生的作品，做出這些作品，只花了他們 4 天時間。
前 2 天是工作坊，學生們研習第二章的技巧，學著構思展開圖，然後
運用第四章的技巧讓正立方體產生變異。接下來是為期 2 天的專案計
畫，學生發揮創意，設計出心目中的樣式。不過，他們還是得依循某
些規則，例如設計主題與組裝方式。在整個創作過程中，他們只運用
基本的幾何繪圖工具。不過到了最後成品階段，有些學生利用 CAD 軟
體，計算角度與盒長，否則單靠紙筆難以精確算出。

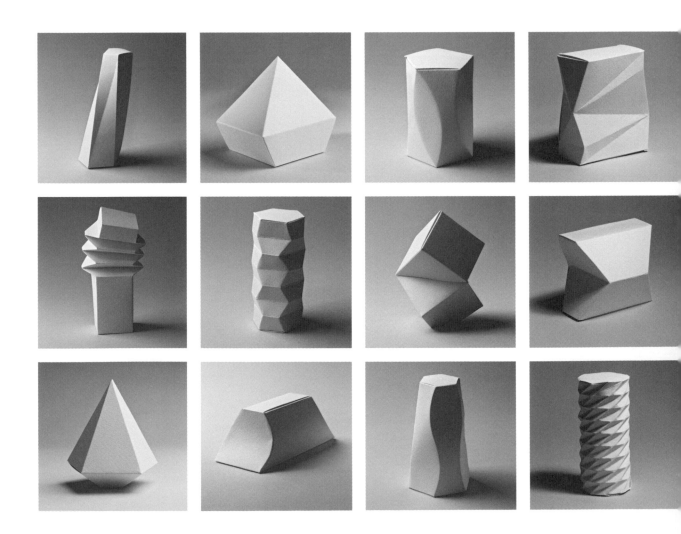

專案計畫結束後，學生繪出展開圖，把圖以電郵寄給我。我用繪圖機
（plotter）在卡紙上印製展開圖，做出相片裡的作品。大體上，展開
圖都是學生的創作，我只是加以完成而已。

這就是我經常運作的專案。即便是空間感不好的學生、或碰到一點數
學運算就緊張兮兮的學生，不需多久就充滿信心與熱情，開始產出饒
富趣味的作品。如果學生玩過頭了，我會提醒他們收斂一點，讓設計
簡化或者建議他們不要在單一主題融入過多變異。許多學生產出的展
開圖，都涵蓋兩種或兩種以上的主題。

學生在工作坊裡自由創作，往後他們進入業界，不管是遇到包裝設計
或其他狀況，我相信他們都能加以解決──只要善用本書提出的展開
圖構成原則。

學生們都能達成目標，你當然也能。

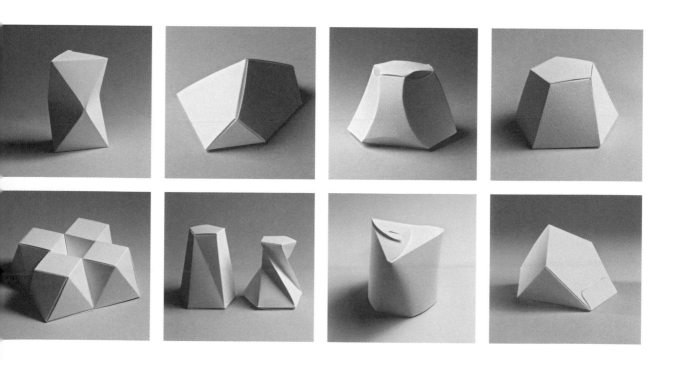

### 6.2.1

複雜與細緻兼具的八角柱，加入旋轉的形變手法（請參考 57 頁「相對面的旋轉」），盒頂再以某個角度截去（請參考 52 頁「截去盒面」）。盒底就是正八邊形，盒蓋（如同下一頁的展開圖所示）卻不是正八邊形，因為盒面旋轉了，盒邊也跟著歪斜。

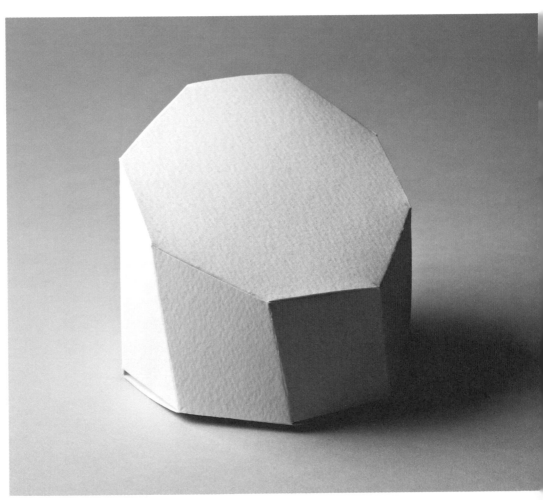

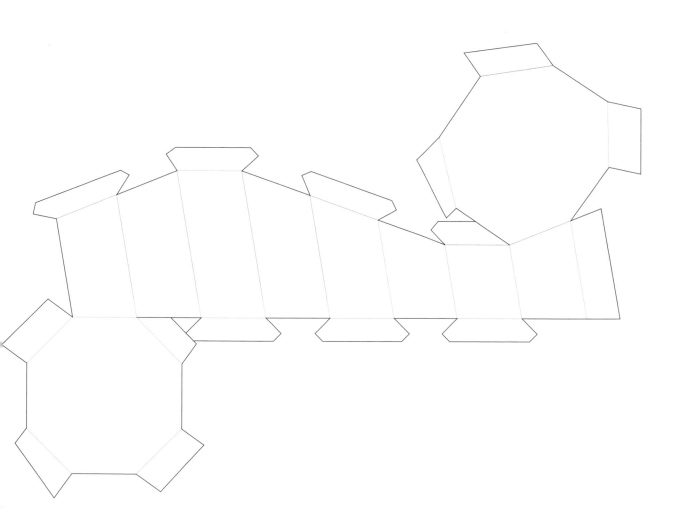

### 6.2.2

2 個五角錐在最寬的截面相遇了，上方的五角錐較高也較瘦。為了讓較高的五角錐的最長邊緊密嵌合，在展開圖上把盒翼設計成 3 個組件。做為盒底的五角錐頂部，向內反摺內凹，形成了能讓作品穩穩站立的底座，否則這個作品只能倚著盒邊躺下。其實任何展開圖的任何盒角都能以這樣的方式反凹。

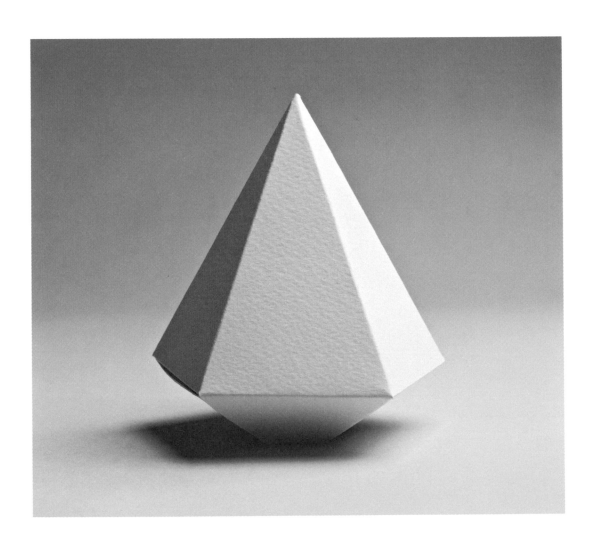

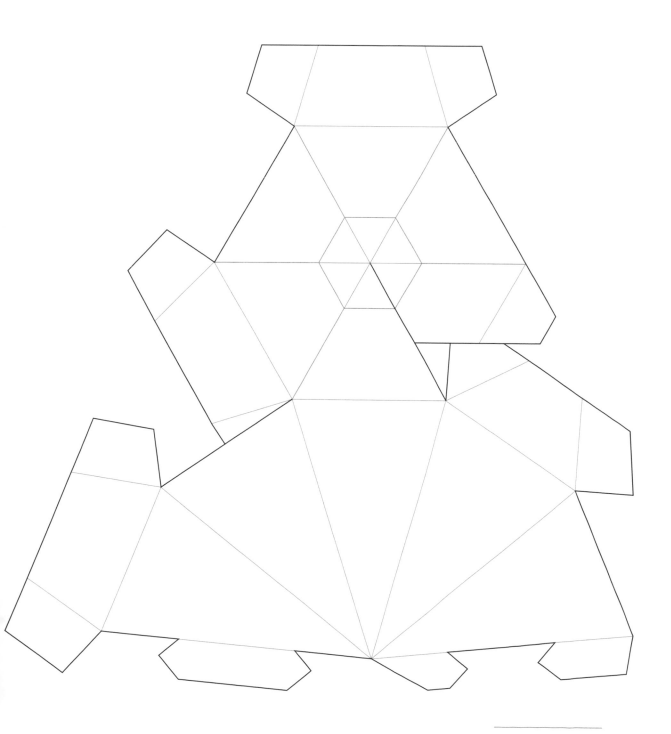

### 6.2.3

柔和的曲線取代了直線，與原本僵硬的去頭四角錐相較，真是優雅多了。所有的盒翼都是 90 度或大於 90 度，確保達到最大的閉鎖效率與強度。單一曲線（請參考 63 頁「單一曲線」）在本範例的運用效果相當良好。

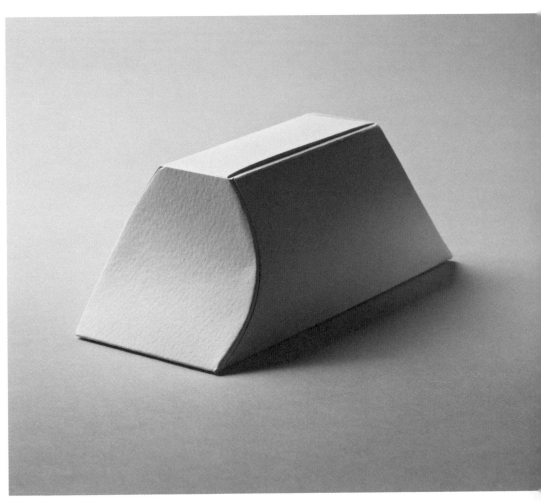

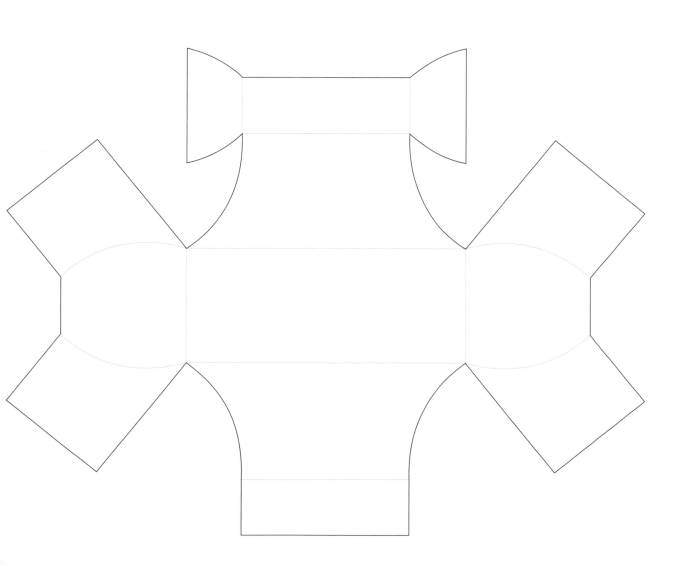

### 6.2.4

看似複雜的結構，其實是從典型的長方體包裝盒形變而來的。原本垂
直的盒邊已經不在一條垂直線上，耐人尋味的是，頂面和底面的 4 邊
還是彼此平行。呈放射狀的額外摺線，把表面分成一堆不規則的三角
形。但是仔細分析，其實這個表面是高度結構化的，只是非 90 度的盒
角觸發了凌亂的視覺效果。

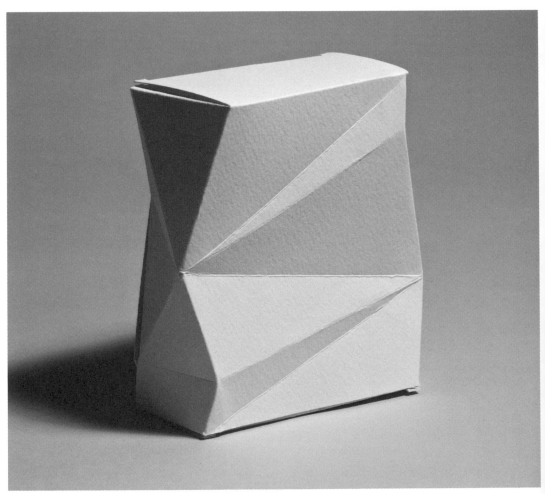

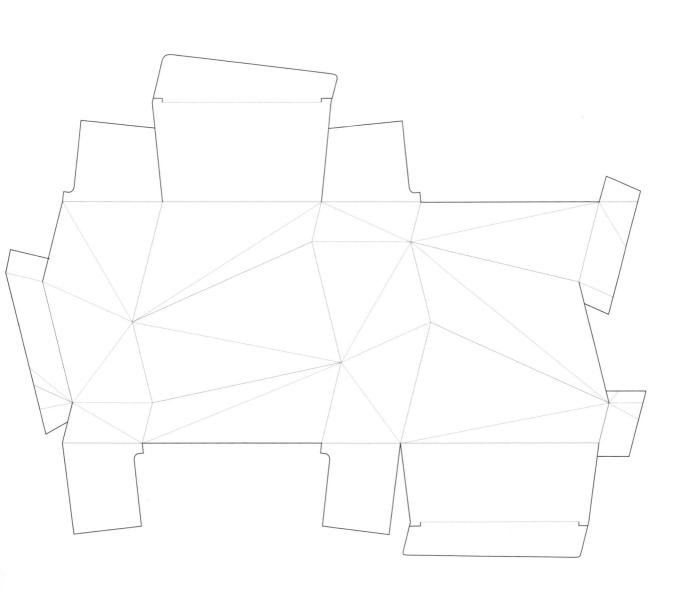

### 6.2.5

截去頂端的五角錐，展現了旋轉與修長的造型。額外的谷摺線將狹長
扭曲的四邊形分割成三角形。這樣一來，原本壓迫感很強的結構多了
高度的穩定。造型再高一點，就會傾倒；造型稍矮一些，削瘦造成的
戲劇性張力將會少很多。

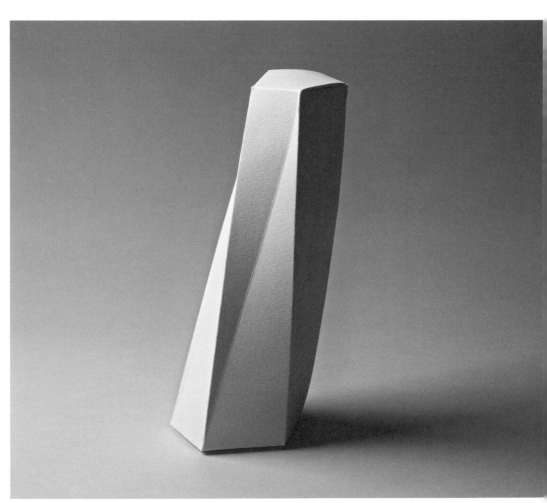

### 6.2.6

如以既定的印象去設計，下圖範例應該會變成相對的 S 形圍繞著立體造型。不過本範例的安排方式還夾雜著直邊，打破了 S 形壟斷的局面，反而凸顯了直邊與曲線交替的鮮明樣式。請注意：直邊都以一系列小小的盒翼嵌合，感覺就像拉鍊一樣。這樣一來，堅固、平整的直邊與柔和的曲線形成強烈對比。

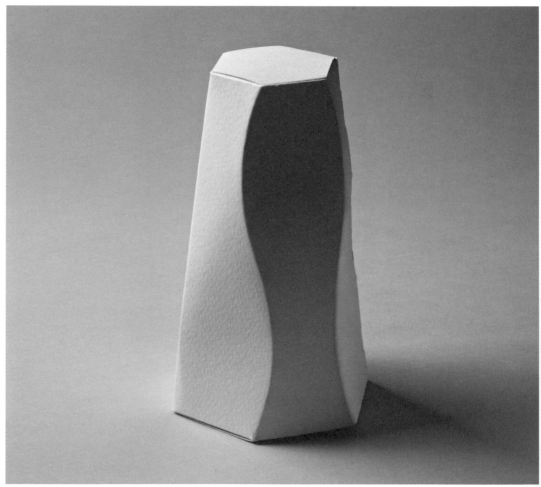

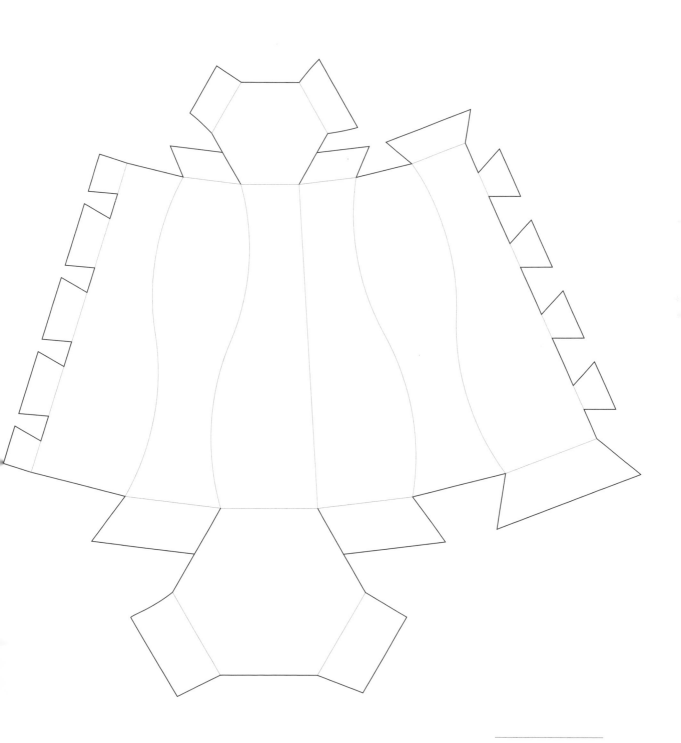

### 6.2.7

滑稽逗趣的造型，其實是「相對面的擠壓」（請參考 59 頁）堆疊在傳統的 A×A×B 長方體（請參考 40 頁「長方體包裝盒」）上。因為梯狀水平摺面的關係，用盒翼來嵌合會太過複雜，也難以精確的將盒子密合，因此添加上膠面是有必要的。黏合處刻意安排在盒面中央，而不是盒邊。比起在盒邊設計鋸齒狀盒翼來嵌合整個作品，這麼做簡單得多了。

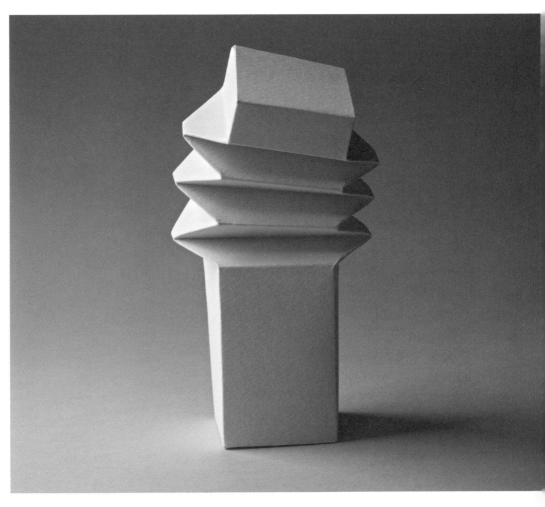

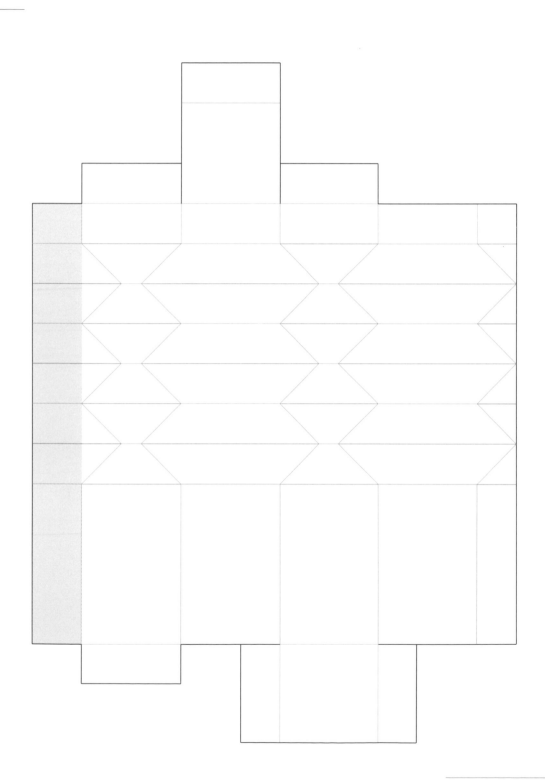

### 6.2.8

仔細將本範例與 6.2.7 的範例做比較,將大有收穫。就像 6.2.7 一樣,
本範例也是「相對面的擠壓」(請參考 59 頁)堆疊起來的,只不過原
形是六角柱。不過,因為盒邊形狀的關係,本範例無法整個壓扁,這
是與 6.2.7 不同之處。本範例的鋸齒狀盒邊由一系列盒翼如拉鍊般交織
嵌合而成,頂端盒蓋有採用卡鎖的設計(請參考 68 頁)。

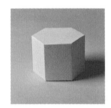

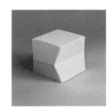

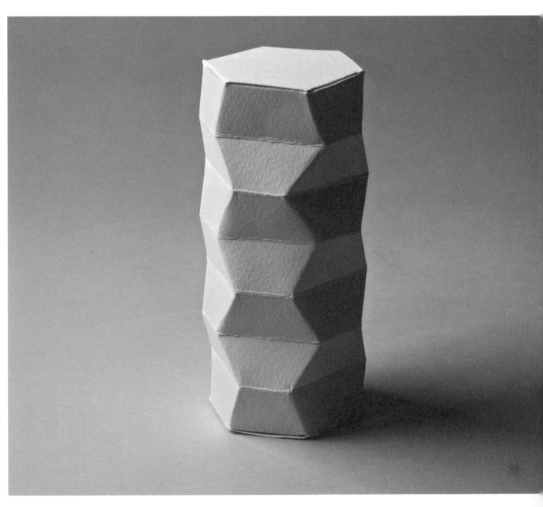

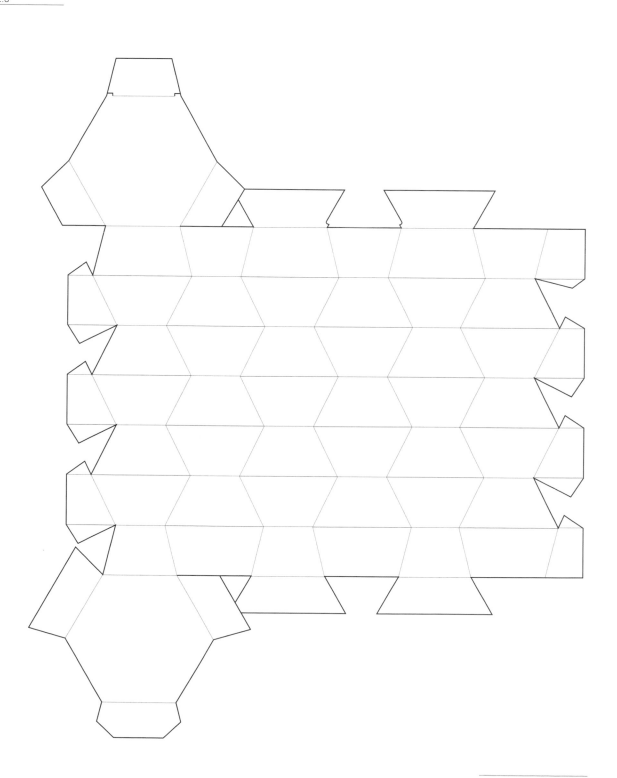

**6.2.9**
引人注目的結構，完全由水平、垂直或 45 度的盒邊或摺線組成。展開
圖的樣式有多種可能，本範例的展開圖因為腰部的 3 條谷摺線，使整
體結構的強度拉高。請注意觀察，盒邊如何利用一半長度的盒翼彼此
鉤合，還有盒翼如何隱藏接合處。還有反摺內凹的盒角，讓立體結構
可以站立（請參考 84 頁）。

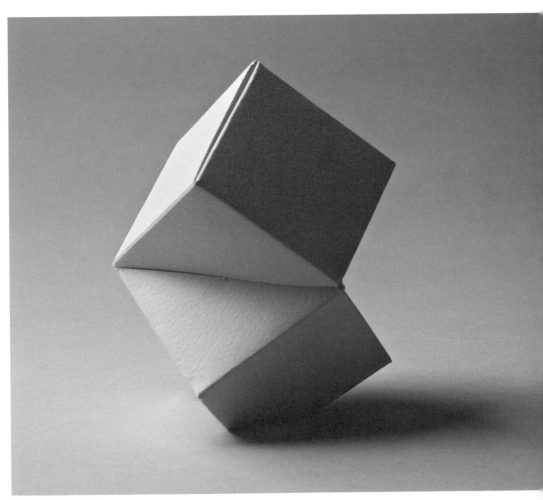

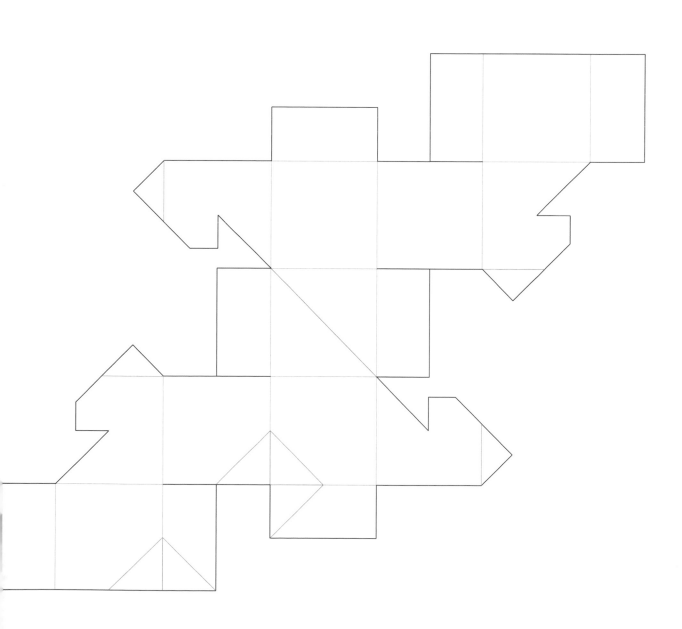

## 6.2.10

下圖是「相對面的擠壓」（請參考 59 頁「正立方體形變」）的衍生創作，不過結構主體採用 A×A×B 的長方體（請參考 40 頁「有正方形盒面的長方體」），而非正立方體。不過當盒子組裝起來，A×A（正方形）因為摺線而變形了，因此外觀上看起來像是 A×B×C 長方體。盒底是狹窄的正方形，這位學生選擇短邊而非長邊來連接盒蓋，這與第二章「步驟 6」（請參考 19 頁）的原則牴觸。按照慣例，盒蓋應盡量以長邊與展開圖連接，但如果是這樣，短邊就需要 2 個小型的楔形盒翼來嵌合。這樣一來，盒子的開合就會變得困難。這個展開圖雖然不合慣例，卻容易開合。

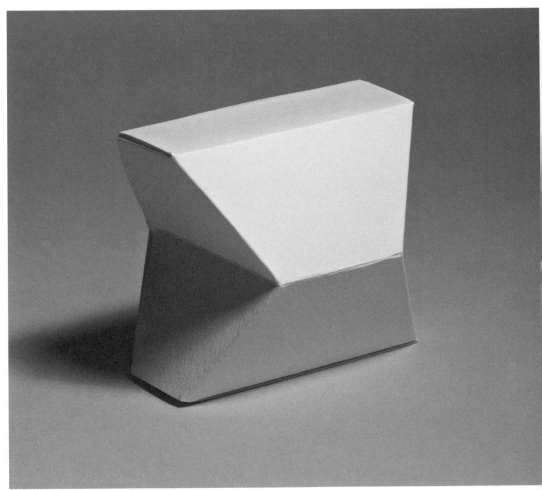

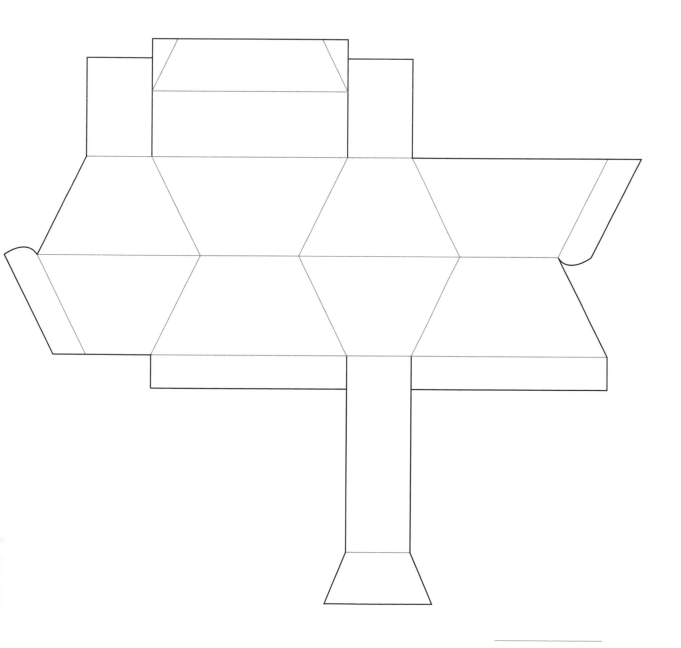

### 6.2.11

截去頂端的五角錐，在巧妙的旋轉下，散發出複雜又神祕的風味。這個範例揉合了第二章截去頂端的角錐與「相對面的旋轉」（請參考 57 頁）。許多異於常態的角度，表示盒翼需要特別的設計。雖然扭得很厲害，但盒蓋與盒底還是規矩的正五邊形。

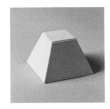

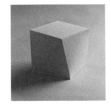

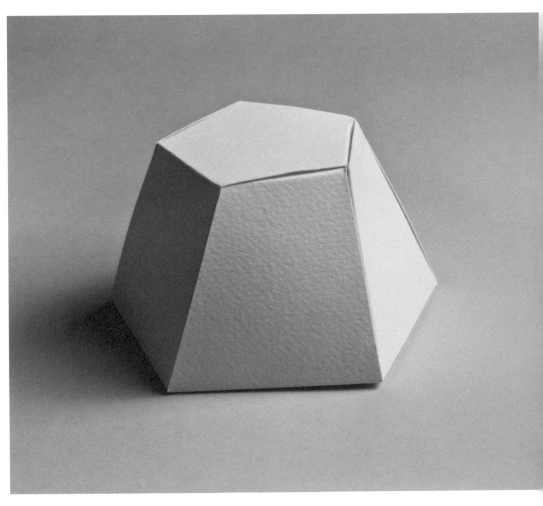

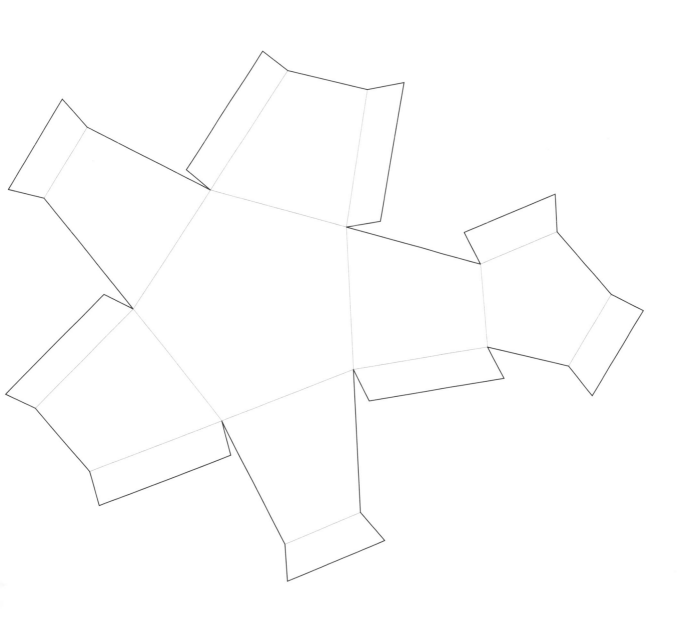

**6.2.12**

規矩的正方形盒底，頂著以長方形為底的金字塔，變得精緻又特別。
這個展開圖添加了 3 個輔翼（請參考 34 頁），讓原本鬆散的漸縮盒翼
產生緊密的閉合效果。

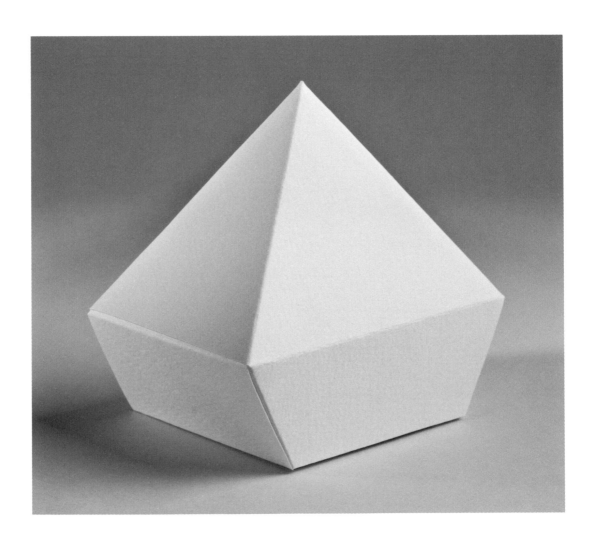

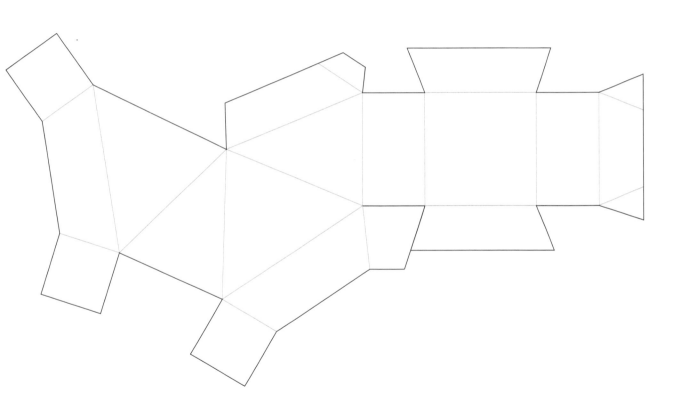

**6.2.13**

整本書裡，只有這個範例是用 1 個以上的多面體所組合出來的複合造型。這個造型是截去頂端的正四角錐（第二章展開圖步驟），加上「相對面的旋轉：盒面增加」（請參考 58 頁）變異。這個造型為什麼可以模組化的拼合，是有經過精心安排的：盒頂小正方形的面積，恰好是盒底大正方形的一半（小正方形的對角線剛好是大正方形的邊長）。依照這樣的比例並且不限高度，每個單位的 8 個三角形中，4 個朝上、4 個朝下。如此一來，這個造型不僅可以水平組合，也可以向上堆疊。

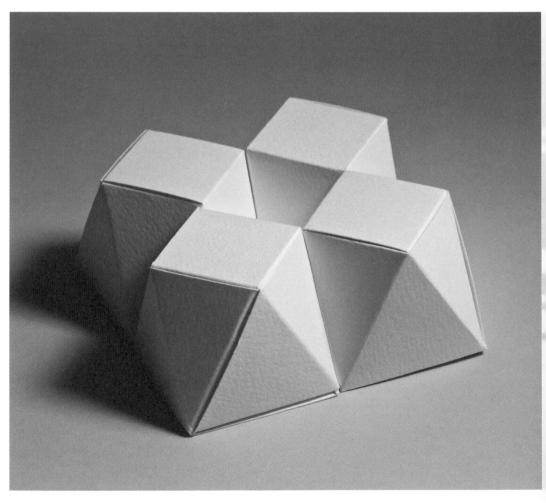

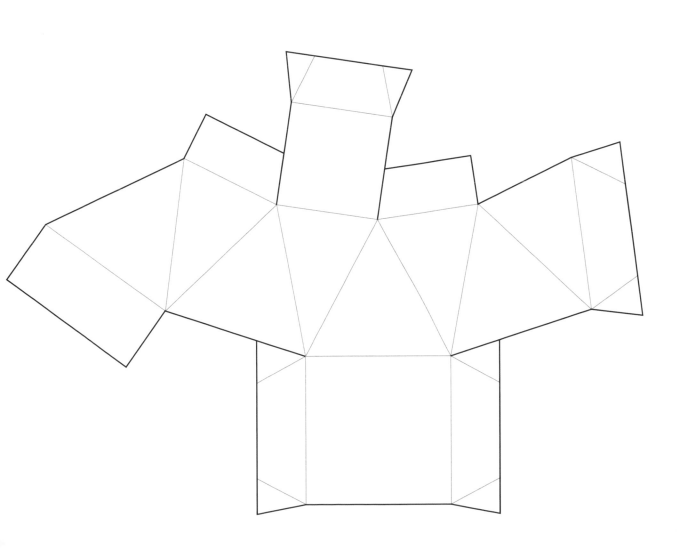

**6.2.14**

有些狀況下，無為才能有所作為。本範例腰間的水平谷摺故意留著不摺，縱向的盒邊被凹彎成曲線，原本就饒富趣味的造型更添美感。請注意：閉合部分的設計是 1 條簡單筆直的上膠面，並且盡可能的將卡紙的邊緣隱藏起來，營造出最強烈的視覺效果。

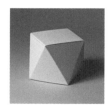

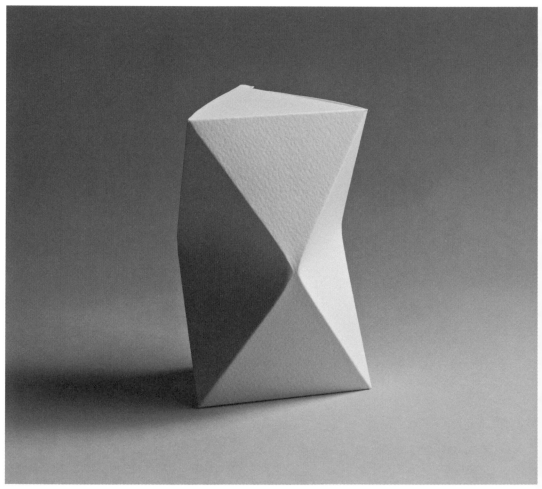

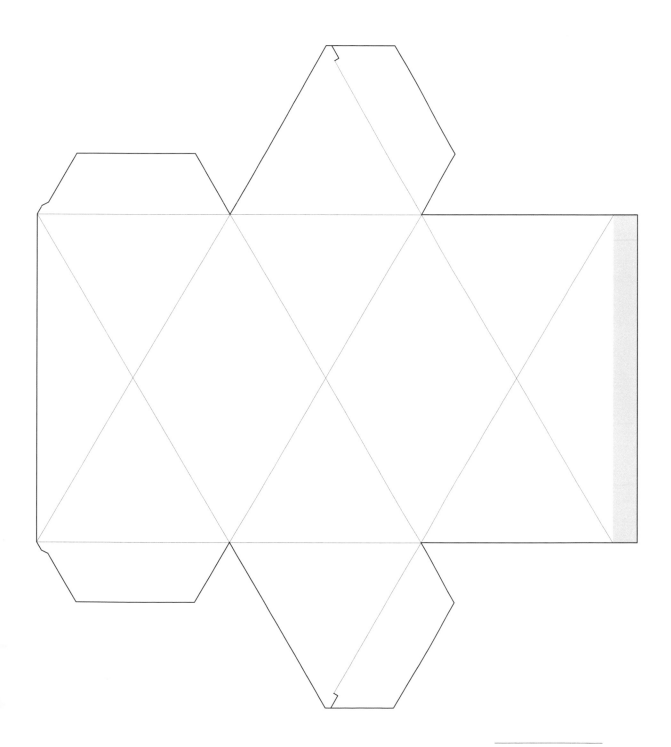

**6.2.15**

看來看去，這個範例根本就像從主體切下來的廢料，事實上也是如此。如果單從正立方體上截去 2 個小三角形，整體造型就像「截去盒角」（請參考 54 頁）的範例。不過再多截去 2 個盒角之後，這古怪的造型卻變得更加有存在感。

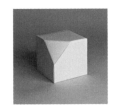

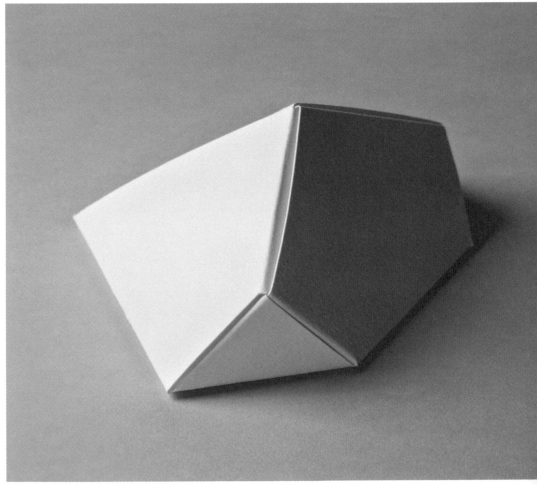

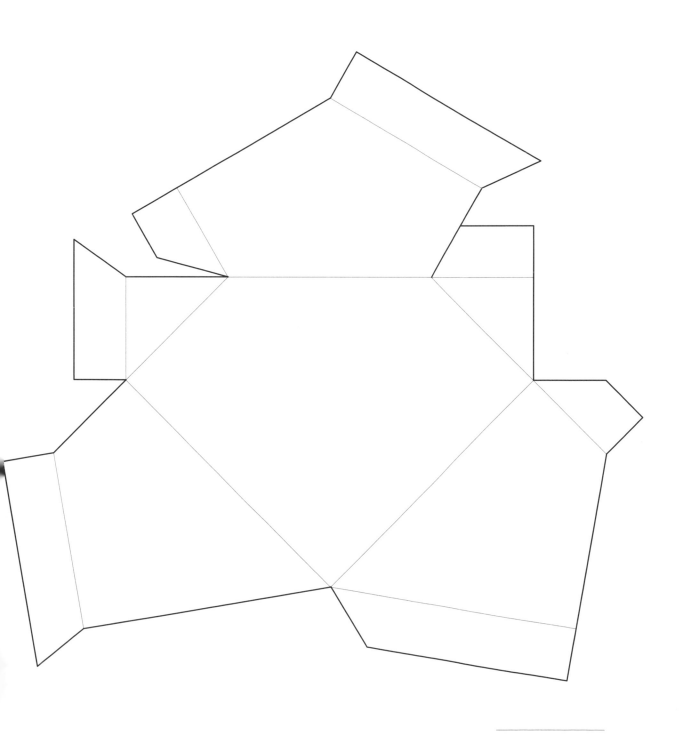

### 6.2.16

本範例結合了第二章的 2 個造型（截去頂端的角錐與六角柱），並且
融入了「雙重曲線」與「單一曲線」（請參考 60 頁與 63 頁）。到處
凹凹凸凸，很難想像是同一張卡紙摺出來的。

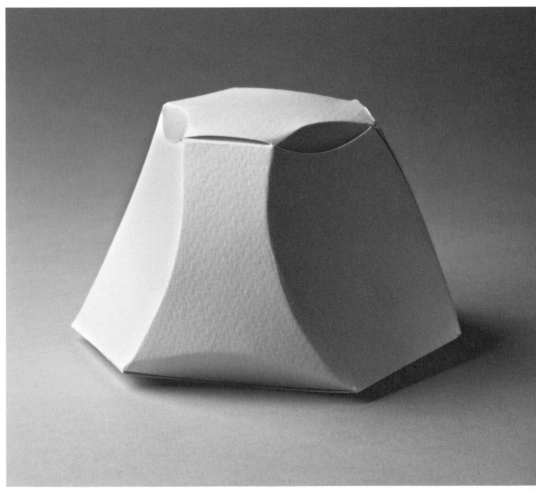

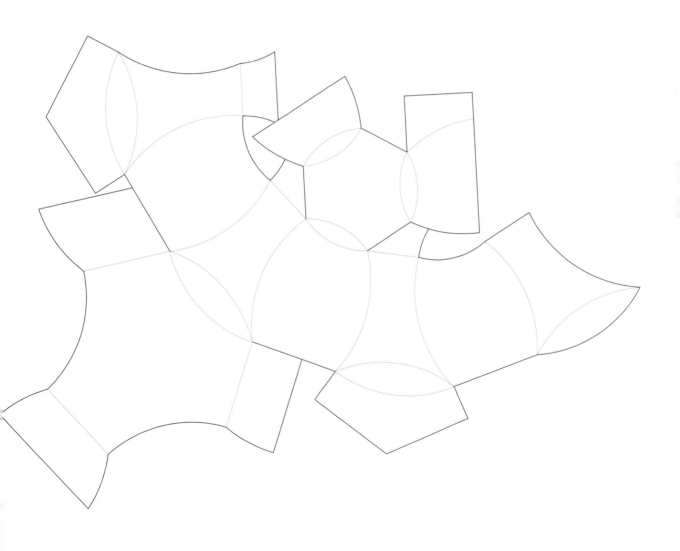

### 6.2.17

抱著固守安逸的心態,絕對做不出如此驚人的造型。書中呈現許多展開圖的構成原則,本範例將這些原則發揮到極致,而且效果令人滿意。乍看之下,展開圖的繪製與組裝極其複雜,然而其實只是一再重複組合單純的元素而已。若能善用重複的原則,書中許多範例都能達到如此複雜的程度。經過這樣的處理,包裝盒有了立體雕塑的韻味。

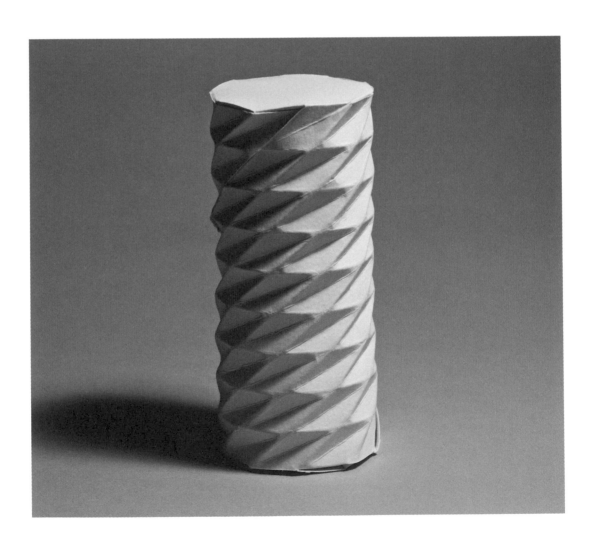

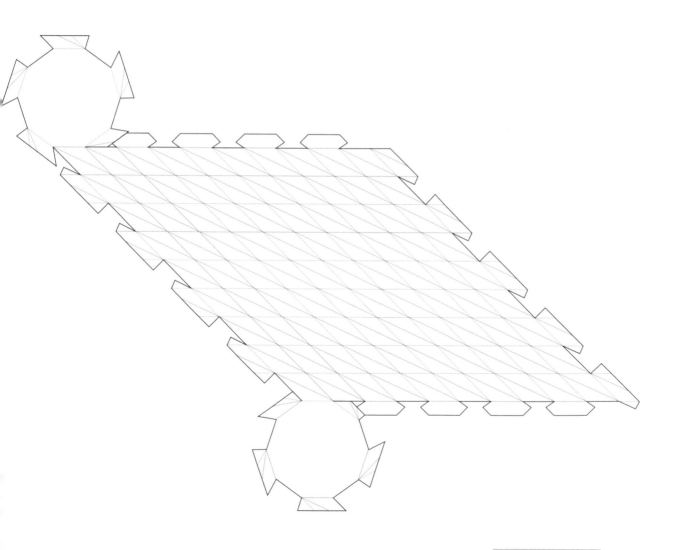

6     開始發揮
       創意
**6.2    創意範例**
6.2.18

**6.2.18**
五角柱經過旋轉（請參考 57 頁「相對面的旋轉」），並以曲線取代筆
直盒邊的其中 4 條（請參考 60 頁「雙重曲線」），產生了如此優雅的
造型，僅存的 1 條筆直盒邊更增添了趣味。正方形或五角形最適合做
「雙重曲線」的變異，不過隨著邊數增加，效果就不那麼顯著了。

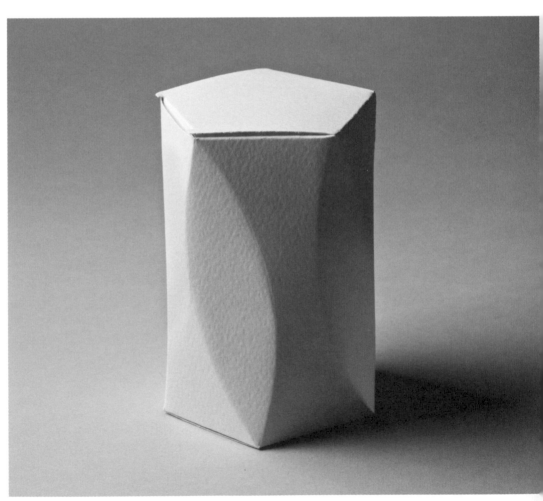

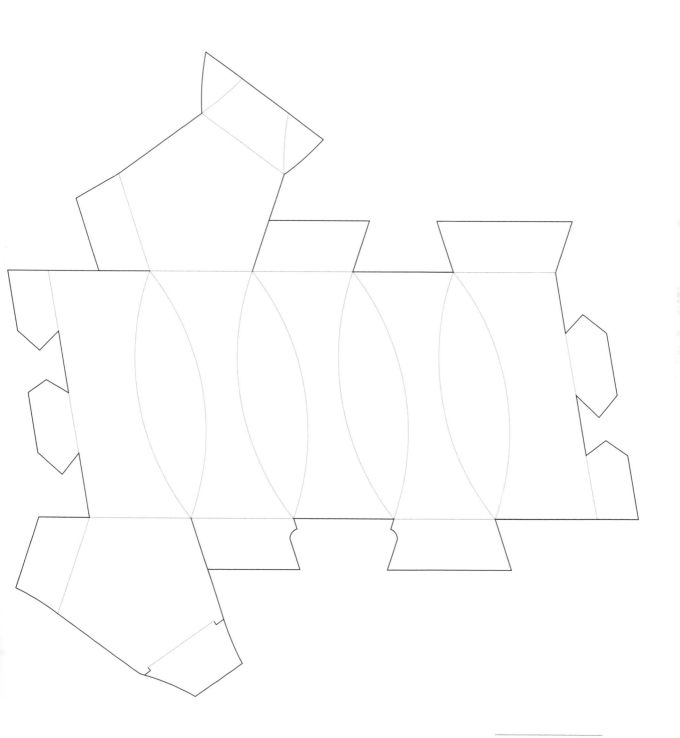

### 6.2.19

以傳統手法截去頂端五角錐（圖左），又在每個垂直盒面添了1條谷摺線。如果將這個造型旋轉到完全卡住的程度，就變成右邊的造型。兩者造型的外表看似複雜，其實都只是普通的角錐而已。同樣的旋轉處理，也適用於其他角柱與截去頂端的角錐。不過，如果造型太瘦長，旋轉的幅度可能就有限。

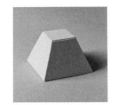

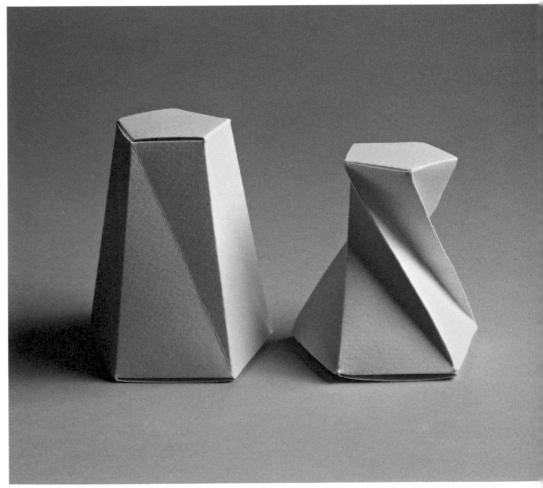

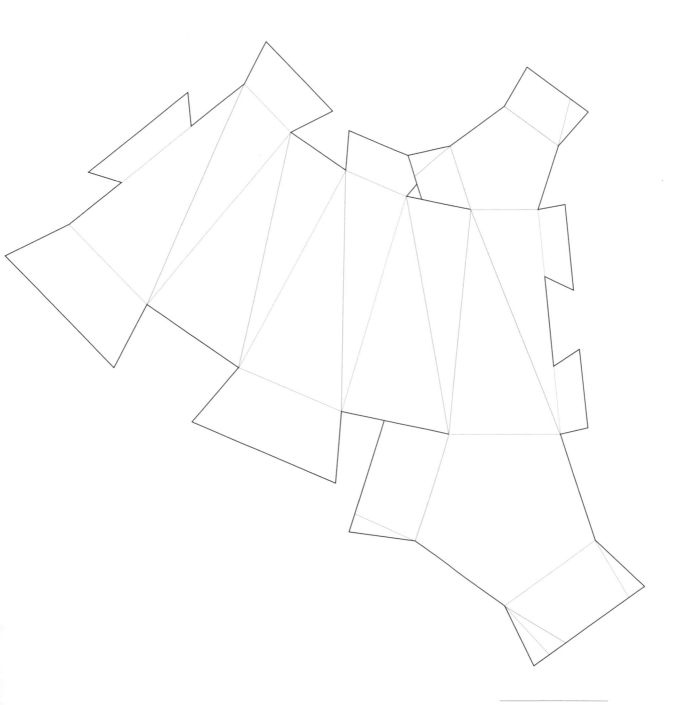

### 6.2.20

整本書裡，本範例的展開圖最單純。腰部完全沒有盒邊，呈現柔和的曲面。盒底是六邊形，盒頂卻是三角形，因此腰部產生了 3 個三角形與 3 個梯形。盒蓋分成 3 個互相嵌合的組件，使盒頂簡潔、對稱，散發單純美感的造型增添細節，大大提升了完成度。其實許多展開圖的盒邊都可以省略不摺，就能創造出意外優雅的曲線。

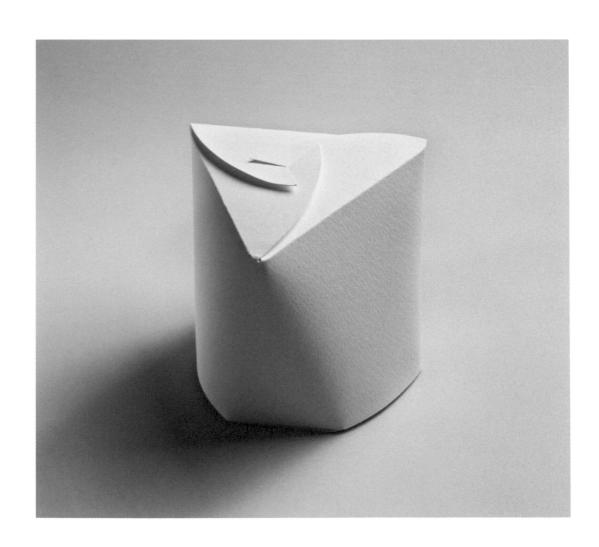

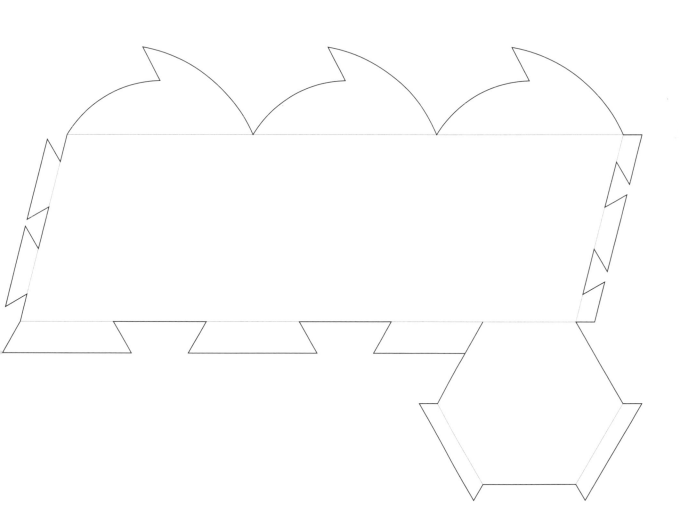

### 6.2.21

盒翼不見得一定得在造型內部嵌合、隱藏起來，有些盒翼、甚至所有
盒翼，也可以在盒子外部嵌合。本範例的盒翼裸露在外，並多了舌狀
結構，用來插入插孔將造型封閉。其實，這片盒翼就是盒蓋，可以從
這裡打開盒子。

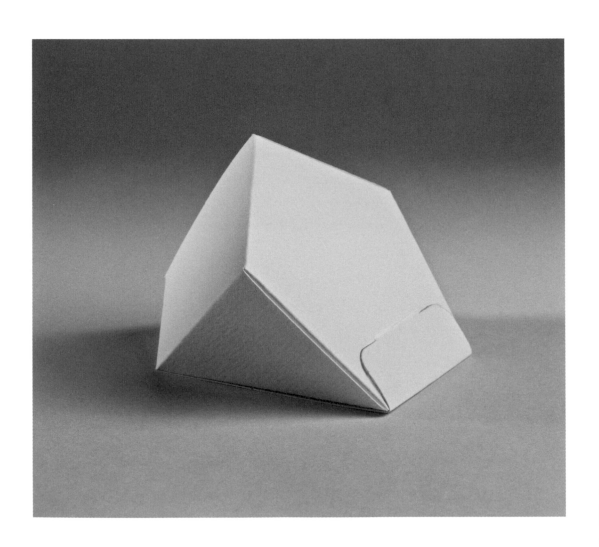

## 如何量產包裝盒？

到目前為止，相信你已經根據本書的方法產出包裝盒的設計原型。等到設計案通過了，就可以進入量產。依照包裝盒的材質以及產量，以下有幾點我個人的建議：

### 1. 利用電腦印表機

若是產量低且成品的材質只是一般卡紙，不妨利用 A4 或 A3 電腦印表機列印展開圖，然後以手工方式逐張摺疊切割。這樣的方式當然曠日費時、消耗體力，不過與其他生產手段相較，可節省可觀的開銷。而且當然啦，使用自己的印表機，想印怎樣的圖都是你的自由。

若是使用進紙路線須彎摺紙張的印表機，200gsm（約為 190 磅）以上的卡紙就不適用了。直接進紙的印表機可以解決這個問題，這樣的設備不是直接投資購買，就是跟朋友借用。萬一找不到適當的印表機，試試以下的方法。

### 2. 針刺法

若是產量低但需要高磅數卡紙、瓦楞板、塑膠或是其他過於龐大或厚重材質，彎摺紙張的印表機就不適用。這時可以先在紙上畫出精準的展開圖，再把展開圖平貼於包裝材質上。用針在展開圖的各個角落刺洞做為記號，接著移開展開圖，像玩連連看遊戲一樣，用筆將每個洞連接起來，這樣就能在你要的板材上複製一模一樣的展開圖。如果針孔夠小，同一張展開圖可以重覆使用多次。不需高科技的針刺法看似平凡無奇，效率卻是出奇的高。

### 3. 繪圖機與雷射切割機

平板繪圖機（flat-bed plotter）與雷射切割機（laser cutter）稱得上
專家級硬體，不過也越來越普及。現在幾乎包裝設計公司都有配備繪
圖機，有了繪圖機印製展開圖，再以手工切割組裝，就能直接替客戶
測試新的設計並產出原型。繪圖機的功用讓人驚艷，保證一用上癮！
有些公司甚至出租繪圖機，想要低產能產品的人士可以承租。如果你
的設計難以透過手工實現、但也不需要大量生產，不妨找包裝公司談
談租賃條件。

### 4. 專業生產線

若是要長期生產的包裝盒，就要考慮專業生產線。

第一步，先找到包裝公司，讓公司檢查你的設計。敞開心胸、準備接
納意見，好讓設計品適合量產的條件。舉例來說，有時因為卡紙厚度
的關係，摺線的位置可能會需要微調，才能有足夠的空間摺出 90 度的
角；盒翼可能要更長或更短，或者角落要修成圓弧；可以（或一定要）
增添上膠面；盒蓋的閉合效果要如何改善；要選用哪種材質的卡紙或
紙板；如何在材質表面印刷圖案；如何降低成本……凡此種種，都是
公司基於專業經驗給予你的建議。本書若要收錄上述的種種技巧，篇
幅恐怕要變成原來的 3 倍。再說，專業的包裝設計師恐怕還是要考
量本身的偏好與工廠的機械特性，也可能因此將本書中的建議全部推
翻。不過，將設計好的包裝交由專業人士，並讓他們接手後續工作通
常不會有太大問題，本書所提供的設計方法，絕對能帶領你走到這一
步。

多跑幾家包裝公司、多做比較是有必要的。關於設計的改善與量產的
方式，每家公司都有不同想法。有些公司也提供印刷，有些喜歡參與
開發新奇的點子；還有的公司，只生產固定版型的方形紙盒，不接受
生產客製化的設計。

我要感謝眾多從事藝術與設計同事，感謝多年來讓我與他們的學生共事，因此本書才會有那麼多精采的範例作品。對於參與本書內容的學生，也一併致謝。

特別感謝位於以色列霍隆（Holon）Gilad Dies 有限公司的執行長 Gilad Barkan 以及設計師 Behnaz Shamian-Hershkovitz（barkang@netvision.net.il: Tel ＋ 972-3-5583728），感謝他們的熱心投入並慨允借用繪圖機，讓本書的範例作品更具專業水準。兩位真是太棒了，你們促成本書的出版。

我也要感謝米蘭大學（Milan University）教授 Emma Frigerio，她的數學精算提供了珍貴的協助。德國施瓦本格明德設計學院的院長 Cristina Salerno 以及教授 Peter Stebbing 允許我與學生共同創作本書最後一章的範例；還有學院的學生們，你們投入無比的熱忱與努力，特致謝忱。

（暢銷普及版）

# 設計摺學：立體包裝

從完美展開圖到絕妙包裝盒，設計師不可不知的立體結構生成術

| | |
|---|---|
| 原文書名 | Structural Packaging：Design Your Own Boxes And 3-D Forms |
| 作　　者 | 保羅‧傑克森（Paul Jackson） |
| 譯　　者 | 李弘善 |

| | |
|---|---|
| 總 編 輯 | 王秀婷 |
| 責任編輯 | 李　華 |
| 版　　權 | 徐昉驊 |
| 行銷業務 | 黃明雪、林佳穎 |

| | |
|---|---|
| 發 行 人 | 凃玉雲 |
| 出　　版 | 積木文化 |
| | 104台北市民生東路二段141號5樓 |
| | 電話：(02) 2500-7696｜傳真：(02) 2500-1953 |
| | 官方部落格：www.cubepress.com.tw |
| | 讀者服務信箱：service_cube@hmg.com.tw |
| 發　　行 | 英屬蓋曼群島商家庭傳媒股份有限公司城邦分公司 |
| | 台北市民生東路二段141號2樓 |
| | 讀者服務專線：(02)25007718-9｜24小時傳真專線：(02)25001990-1 |
| | 服務時間：週一至週五09:30-12:00、13:30-17:00 |
| | 郵撥：19863813｜戶名：書虫股份有限公司 |
| | 網站：城邦讀書花園｜網址：www.cite.com.tw |
| 香港發行所 | 城邦（香港）出版集團有限公司 |
| | 香港灣仔駱克道193號東超商業中心1樓 |
| | 電話：+852-25086231｜傳真：+852-25789337 |
| | 電子信箱：hkcite@biznetvigator.com |
| 馬新發行所 | 城邦（馬新）出版集團 Cite（M）Sdn Bhd |
| | 41, Jalan Radin Anum, Bandar Baru Sri Petaling, 57000 Kuala Lumpur, Malaysia. |
| | 電話：(603) 90578822｜傳真：(603) 90576622 |
| | 電子信箱：cite@cite.com.my |

| | |
|---|---|
| 封面設計 | 兩個八月創意 |
| 製版印刷 | 上晴彩色印刷製版有限公司 |

城邦讀書花園
www.cite.com.tw

2014年 11月11 日　初版一刷
2020年 12月17 日　二版一刷【暢銷普及版】
售　價／NT$ 550
ISBN　978-986-459-258-6
Printed in Taiwan. 有著作權‧侵害必究

國家圖書館出版品預行編目資料

設計摺學：立體包裝：從完美展開圖到絕妙包裝
盒,設計師不可不知的立體結構生成術/保羅.傑克
森(Paul Jackson)著；李弘善譯. -- 二版. -- 臺北市
：積木文化出版：英屬蓋曼群島商家庭傳媒股份有
限公司城邦分公司發行, 2020.12
　　面；　公分
譯自：Structural packaging：design your own
boxes and 3-D forms
ISBN 978-986-459-258-6(平裝)

1.包裝設計 2.摺紙

964.1　　　　　　　　　　　　　　　109019831